U0054924

戲 劇 譚 叢

徐訏文集

導言 徬徨覺醒：徐訏的文學道路

陳智德

「個人的苦悶不安，徬徨無依之感，正如在大海狂濤中的小舟。」[1]

——徐訏〈新個性主義文藝與大眾文藝〉

在二十世紀四、五十年代之交，度過戰亂，再處身國共內戰意識形態對立夾縫之間的作家，應自覺到一個時代的轉折在等候著，尤其在當時主流的左翼文壇以外，被視為「自由主義作家」或「小資產階級作家」的一群，包括沈從文、蕭乾、梁實秋、張愛玲、徐訏等等，一整代人在政治旋渦以至個人處境的去與留之間徘徊，最終作出各種自願或不由自主的抉擇。

[1] 徐訏〈新個性主義文藝與大眾文藝〉，收錄於《現代中國文學過眼錄》，臺北：時報文化，一九九一。

一

一九四六年八月，徐訏結束接近兩年間《掃蕩報》駐美特派員的工作，從美國返回中國，直至一九五〇年中離開上海奔赴香港，在這接近四年的歲月中，他雖然沒有寫出像《鬼戀》和《風蕭蕭》這樣轟動一時的作品，卻是他整理和再版個人著作的豐收期，他首先把《風蕭蕭》交給由劉以鬯及其兄長新近創辦起來的懷正文化社出版，據劉以鬯回憶，該書出版後，「相當暢銷，不足一年，（從一九四六年十月一日到一九四七年九月一日）印了三版」[2]，其後再由懷正文化社或夜窗書屋初版或再版了《阿剌伯海的女神》（一九四六年初版）、《烟圈》（一九四六年初版）、《蛇衣集》（一九四八年初版）、《幻覺》（一九四八年初版）、《四十詩綜》（一九四八年初版）、《兄弟》（一九四七年再版）、《母親的肖像》（一九四七年再版）、《生與死》（一九四七年再版）、《春韭集》（一九四七年再版）、《一家》（一九四七年再版）、《海外的鱗爪》（一九四七年再版）、《舊神》（一九四七年再版）、《成人的童話》（一九四七年再版）、《西流集》（一九四七年再版）、潮來的時候（一九四八年再版）、《黃浦江頭的夜月》

2 劉以鬯〈憶徐訏〉，收錄於《徐訏紀念文集》，香港：香港浸會學院中國語文學會，一九八一。

（一九四八年再版）、《吉布賽的誘惑》（一九四九再版）、《婚事》（一九四九年再版），[3] 粗略統計從一九四六年至一九四九年這三年間，徐訏在上海出版和再版的著作達三十多種，成果可算豐盛。

《風蕭蕭》早於一九四三年在重慶《掃蕩報》連載時已深受讀者歡迎，一九四六年首次結集成單行本出版，沈寂的回憶提及當時讀者對這書的期待：「這部長篇在內地早已是暢銷一時的名著，可是淪陷區的讀者還是難得一見，也是早已企盼的文學作品」[4]，當劉以鬯及其兄長創辦懷正文化社，就以《風蕭蕭》為首部出版物，十分重視這書，該社創辦時發給同業的信上，即頗為詳細地介紹《風蕭蕭》，作為重點出版物。徐訏有一段時期寄住在懷正文化社的宿舍，與社內職員及其他作家過從甚密，直至一九四八年間，國共內戰愈轉劇烈，幣值急跌，金融陷於崩潰，不單懷正文化社結束業務，其他出版社也無法生存，徐訏這階段整理和再版個人著作的工作，無法避免遭遇現實上的挫折。

然而更內在的打擊是一九四八至四九年間，主流左翼文論對被視為「自由主義作家」或「小資產階級作家」的批判，一九四八年三月，郭沫若在香港出版的《大眾文藝叢刊》第一輯發表

3 以上各書之初版及再版年份資料是據賈植芳、俞元桂主編《中國現代文學總書目》、北京圖書館編《民國時期總書目，一九一一一一九四九》。

4 沈寂〈百年人生風雨路──記徐訏〉，收錄於《徐訏先生誕辰100週年紀念文選》，上海：上海社會科學院出版社，二〇〇八。

〈斥反動文藝〉，把他心目中的「反動作家」分為「紅黃藍白黑」五種逐一批判，點名批評了沈從文、蕭乾和朱光潛。該刊同期另有邵荃麟〈對於當前文藝運動的意見──檢討・批判・和今後的方向〉一文重申對知識份子更嚴厲的要求，包括「思想改造」。雖然徐訏不像沈從文般受到即時的打擊，但也逐漸意識到主流文壇已難以容納他，如沈寂所言：「自後，上海一些左傾的報紙開始對他批評。他無動於衷，直至解放，輿論對他公開指責。稱《風蕭蕭》歌頌特務。他也不辯論，知道自己不可能再在上海逗留，上海也不會再允許他曾從事一輩子的寫作，就捨別妻女，離開上海到香港。」[5] 一九四九年五月二十七日，解放軍攻克上海，中共成立新的上海市人民政府，徐訏仍留在上海，差不多一年後，終於不得不結束這階段的工作，在不自願的情況下離開，從此一去不返。

二

一九五〇年的五、六月間，徐訏離開上海來到香港。由於內地政局的變化，其時香港聚集了大批從內地到港的作家，他們最初都以香港為暫居地，但隨著兩岸局勢進一步變化，他們人部份

5 沈寂〈百年人生風雨路──記徐訏〉，收錄於《徐訏先生誕辰100週年紀念文選》，上海：上海社會科學院出版社，二〇〇八。

最終定居香港。另一方面，美蘇兩大陣營冷戰局勢下的意識形態對壘，造就五十年代香港文化刊物興盛的局面，內地作家亦得以繼續在香港發表作品。徐訏的寫作以小說和新詩為主，來港後亦寫作了大量雜文和文藝評論，五十年代中期，他以「東方既白」為筆名，在香港《祖國月刊》及臺灣《自由中國》等雜誌發表〈從毛澤東的沁園春說起〉、〈新個性主義文藝與大眾文藝〉、〈在陰黯矛盾中演變的大陸文藝〉等評論文章，部份收錄於《在文藝思想與文化政策中》、《回到個人主義與自由主義》及《現代中國文學過眼錄》等書中。

徐訏在這系列文章中，回顧也提出左翼文論的不足，特別對左翼文論的「黨性」提出質疑，也不同意左翼文論要求知識份子作思想改造。這系列文章在某程度上，可說回應了一九四八、四九年間中國大陸左翼文論的泛政治化觀點，更重要的，是徐訏在多篇文章中，以自由主義文藝的觀念為基礎，提出「新個性主義文藝」作為他所期許的文學理念，他說：「新個性主義文藝必須在文藝絕對自由中提倡，要作家看重自己的工作，對自己的人格尊嚴有覺醒而不願為任何力量做奴隸的意識中生長。」[6] 徐訏文藝生命的本質是小說家、詩人，理論鋪陳本不是他強項，然而經歷時代的洗禮，他也竭力整理各種思想，最終提出獨立的文學理念，尤其把這系列文章放諸冷戰時期左右翼意識形態對立、作家的獨立尊嚴飽受侵蝕的時代，更見徐訏

6 徐訏〈新個性主義文藝與大眾文藝〉，收錄於《現代中國文學過眼錄》，臺北：時報文化，一九九一。

提出的「新個性主義文藝」所倡導的獨立、自主和覺醒的可貴，以及其得來不易。

《現代中國文學過眼錄》一書除了選錄五十年代中期發表的文藝評論，包括《在文藝思想與文化政策中》和《回到個人主義與自由主義》二書中的文章，也收錄一輯相信是他七十年代寫成的回顧五四運動以來新文學發展的文章，集中在思想方面提出討論，題為「現代中國文學的課題」，多篇文章的論述重心，正如王宏志所論，是「否定政治對文學的干預」[7]，而當中表面上是「非政治」的文學史論述，「實質上具備了非常重大的政治意義：它們否定了大陸的文學史論述」[8]。徐訏所針對的是五十年代至文革期間中國大陸所出版的文學史當中的泛政治論述，動輒以「反動」、「唯心」、「毒草」、「逆流」等字眼來形容不符合政治要求的作家；所以王宏志最後提出《現代中國文學過眼錄》一書的「非政治論述」，實際上「包括了多麼強烈的政治含義」。這政治含義，其實也就是徐訏對時代主潮的回應，以「新個性主義文藝」所倡導的獨立、自主和覺醒，抗衡時代主潮對作家的矮化和宰制。

《現代中國文學過眼錄》一書顯出徐訏獨立的知識份子品格，然而正由於徐訏對政治和文藝的清醒，使他不願附和於任何潮流和風尚，難免於孤寂苦悶，亦使我們從另一角度了解徐訏文學

7 王宏志〈心造的幻影──談徐訏的《現代中國文學的課題》〉，收錄於《歷史的偶然：從香港看中國現代文學史》，香港：牛津大學出版社，一九九七。

8 同前註。

作品中常常流露的落寞之情，並不僅是一種文人性質的愁思，而更由於他的清醒和拒絕附和。一九五七年，徐訏在香港《祖國月刊》發表〈自由主義與文藝的自由〉一文，除了文藝評論上的觀點，文中亦表達了一點個人感受：「個人的苦悶不安，徬徨無依之感，正如在大海狂濤中的小舟。」[9] 放諸五十年代的文化環境而觀，這不單是一種「個人的苦悶」，更是五十年代一輩南來香港者的集體處境，一種時代的苦悶。

三

　　徐訏到香港後繼續創作，從五十至七十年代末，他在香港的《星島日報》、《星島週報》、《祖國月刊》、《今日世界》、《文藝新潮》、《熱風》、《筆端》、《七藝》、《新生晚報》、《明報月刊》等刊物發表大量作品，包括新詩、小說、散文隨筆和評論，並先後結集為單行本，著者如《江湖行》、《盲戀》、《時與光》、《悲慘的世紀》等。香港時期的徐訏也有多部小說改編為電影，包括《風蕭蕭》（屠光啟導演、編劇，香港：邵氏公司，一九五四）、《傳統》（唐煌導演、徐訏編劇，香港：亞洲影業有限公司，一九五五）、《痴心井》（唐煌導演、

9　徐訏〈自由主義與文藝的自由〉，收錄於《個人的覺醒與民主自由》，臺北：傳記文學出版社，一九七九。

王植波編劇，香港：邵氏公司，一九五五）、《鬼戀》（屠光啟導演、編劇，香港：麗都影片公司，一九五六）、《盲戀》（易文導演、徐訏編劇，香港：新華影業公司，一九五六）、《後門》（李翰祥導演、王月汀編劇，香港：邵氏公司，一九六〇）、《江湖行》（張曾澤導演、倪匡編劇，香港：邵氏公司，一九七三）、《人約黃昏》（改編自《鬼戀》，陳逸飛導演、王仲儒編劇，香港：思遠影業公司，一九九六）等。

徐訏早期作品富浪漫傳奇色彩，善於刻劃人物心理，如〈鬼戀〉、〈吉布賽的誘惑〉、〈精神病患者的悲歌〉等，五十年代以後的香港時期作品，部份延續上海時期風格，如《江湖行》、《後門》、《盲戀》，貫徹他早年的風格，另一部份作品則表達歷經離散的南來者的鄉愁和文化差異，如小說《過客》、詩集《時間的去處》和《原野的呼聲》等。

從徐訏香港時期的作品不難讀出，徐訏的苦悶除了性格上的孤高，更在於內地文化特質的堅守，拒絕被「香港化」。在《鳥語》、《過客》和《癡心井》等小說的南來者角色眼中，香港不單是一塊異質的土地，也是一片理想的墓場、一切失意的觸媒。一九五〇年的《鳥語》以「失語」道出一個流落香港的上海文化人的「雙重失落」，而在《癡心井》的終末則提出香港作為上海的重像，形似卻已毫無意義。徐訏拒絕被「香港化」的心志更具體見於一九五八年的《過客》，自我關閉的王逸心以選擇性的「失語」保存他的上海性，一種不見容於當世的孤高，既使

他與現實格格不入，卻是他保存自我不失的唯一途徑。[10]

徐訏寫於一九五三年的〈原野的理想〉一詩，寫青年時代對理想的追尋，以及五十年代從上海「流落」到香港後的理想幻滅之感：

多年來我各處漂泊，
唯願把血汗化為愛情，
遍灑在貧瘠的大地，
孕育出燦爛的生命。

但如今我流落在污穢的鬧市，
陽光裡飛揚著灰塵，
垃圾混合著純潔的泥土，
花不再鮮豔，草不再青。

10 參陳智德《解體我城：香港文學1950-2005》，香港：花千樹出版有限公司，二〇〇九。

海水裡漂浮著死屍，
山谷中蕩漾著酒肉的臭腥，
潺潺的溪流都是怨艾，
多少的鳥語也不帶歡欣。

茶座上是庸俗的笑語，
市上傳聞著漲落的黃金，
戲院裡都是低級的影片，
街頭擁擠著廉價的愛情。

此地已無原野的理想，
醉城裡我為何獨醒，
三更後萬家的燈火已滅，
何人在留意月兒的光明。

「原野的理想」代表過去在內地的文化價值，在作者如今流落的「污穢的鬧市」中完全落空，面對的不單是現實上的困局，更是觀念上的困局。這首詩不單純是一種個人抒情，更哀悼一代人的理想失落，筆調沉重。〈原野的理想〉一詩寫於一九五三年，其時徐訏從上海到香港三年，由於上海和香港的文化差距，使他無法適應，但正如同時代大量從內地到香港的人一樣，他從暫居而最終定居香港，終生未再踏足家鄉。

四

司馬長風在《中國新文學史》中指徐訏的詩「與新月派極為接近」，並以此而得到司馬長風的正面評價[11]，徐訏早年的詩歌，包括結集為《四十詩綜》的五部詩集，形式大多是四句一節，隔句押韻，一九五八年出版的《時間的去處》，收錄他移居香港後的詩作，形式上變化不大，仍然大多是四句一節，隔句押韻，大概延續新月派的格律化形式，使徐訏能與消逝的歲月多一分聯繫，該形式與他所懷念的故鄉，同樣作為記憶的一部份，而不忍割捨。

在形式以外，《時間的去處》更可觀的，是詩集中〈原野的理想〉、〈記憶裡的過去〉、

〈時間的去處〉等詩流露對香港的厭倦、對理想的幻滅、對時局的憤怒，很能代表五十年代一輩

南來者的心境，當中的關鍵在於徐訏寫出時空錯置的矛盾。對現實疏離，形同放棄

於錯誤的時空，卻造就出《時間的去處》這樣近乎形而上地談論著厭倦和幻滅的詩集。

六七十年代以後，徐訏的詩歌形式部份仍舊，卻有更多轉用自由詩的形式，不再四句一節，

隔句押韻，這是否表示他從懷鄉的情結走出？相比他早年作品，徐訏六七十年代以後的詩作更精

細地表現哲思，如《原野的理想》中的〈久坐〉、〈等待〉和〈觀望中的迷失〉、〈變幻中的蛻

變〉等詩，嘗試思考超越的課題，亦由此引向詩歌本身所造就的超越。另一種哲思，則思考社會

和時局的幻變，《原野的理想》中的〈小島〉、〈擁擠著的群像〉以及一九七九年以「任子楚」

為筆名發表的〈無題的問句〉，時而抽離、時而質問，以至向自我的內在挖掘，尋求回應外在世

界的方向，尋求時代的真象，因清醒而絕望，卻不放棄掙扎，最終引向的也是詩歌本身所造就的

超越。

最後，我想再次引用徐訏在《現代中國文學過眼錄》中的一段：「新個性主義文藝必須在文

藝絕對自由中提倡，要作家看重自己的工作，對自己的人格尊嚴有覺醒而不願為任何力量做奴隸

的意識中生長。」12 時代的轉折教徐訏身不由己地流離，歷經苦思、掙扎和持續的創作，最終以

12 徐訏〈新個性主義文藝與大眾文藝〉，收錄於《現代中國文學過眼錄》，臺北：時報文化，一九九一。

倡導獨立自主和覺醒的呼聲，回應也抗衡時代主潮對作家的矮化和宰制，可說從時代的轉折中尋回自主的位置，其所達致的超越，與〈變幻中的蛻變〉、〈小島〉、〈無題的問句〉等詩歌的高度同等。

＊陳智德：筆名陳滅，一九六九年香港出生，臺灣東海大學中文系畢業，香港嶺南大學哲學碩士及博士，現任香港教育學院文學及文化學系助理教授，著有《解體我城：香港文學1950-2005》、《地文誌——追憶香港地方與文學》、《抗世詩話》以及詩集《市場，去死吧》、《低保真》等。

目次

戲劇與技術

一切藝術的基礎一定有一種特殊的技術。中國藝術教育向來不以理論為重，而從技術入手，所謂「熟能生巧」，所謂「功夫到後，妙門自開」，就是這個道理。這種主張是以為超過技術的階段才可以達到藝術的境界。所以中國學畫先摹古，中國學字先臨帖，中國學音樂就是勤練樂器，中國學戲則自幼進科班。西洋對於藝術其實也不外先下技術的功夫，但是由這技術的發展，於是產生了理論，有理論於是有派別，但儘管所表的派別不同，而其技術的基礎總不能忽略。固然亦有一二天才從死板的學習技術過程裡，忽然有一天於偶然之中創造了新的作法，於是發現了藝術的另一種見地，從此奠定一個新的派別，但是在技術方面的基礎也決不是完全可以不顧的。

戲劇是綜合的藝術，無論一個導演，一個舞臺裝置，一個演員都應有它特殊的技術，這是毫無異議的事。但是自從話劇運動以來，因為社會條件之不良，天才論主張者太多，對於技術的訓練，始終沒有認真過。所以第一次話劇運動就淪陷於文明戲之陷坑而不拔。這原因固然是有一部

分是觀眾程度的問題，但是話劇運動者對於技術基礎的薄弱是無可諱言的。因而會被一般在江湖賣藝之流模仿而流於文明戲的格式。而當時文明戲演員，靠他賣藝的經驗，對於演出的技術與其對於觀眾心理的了解，遠勝於當時話劇運動者，也是毫無異議的。

第一期的話劇運動起於南方，第二期話劇運動則起於北國。五四運動以後，新文化在北平很有生氣，話劇應運而生，於是有戲劇學校的創辦，後來又有藝專戲劇系的設立。當時文化人是標榜反對舊劇的。但是隨即分為三派：一派主張新舊結婚，預備將來生一雜種，一派主張新舊各自存在，還有一派則是取舊劇而代之。但是直到現在，雜種子固然沒有生下，話劇也不能與舊劇分庭抗禮各賣各座，更談不到取舊劇的地位。這原因還在於話劇家太講天才。導演因技術不夠，主張演員天才；演員因不肯埋頭努力，也主張天才演出；而編劇家題材極狹，不外藝術家的呻吟，學生圈裡的自鳴，戀愛自由的要求，以及知識階級狹窄的小趣味。對於根深基固的舊劇一點打擊都不曾有過。

自從北伐以後，江南各省濃烈的受到革命的洗禮，我們暫且名那時的劇運為第三期話劇運動。當時的運動者的努力已不是在話劇藝術方面，而在所謂革命的宣傳了。因為在其思想潮流上的受人愛好，獲得了相當的觀眾；但是一直到現在，這相當的觀眾倒是訓練成功了，可是話劇還沒有一個穩定的基礎。偌大中國，有上萬的電影院，但是沒有一所話劇院！這原因我們反躬自思，覺得話劇工作忽略了技術還是一個重大的原因。

梅蘭芳在上海賣滿座，程硯秋在上海賣滿座，麒麟童也在上海賣滿座，還有是白玉霜在上海，只三、四個戲叫座到七、八十天而不衰，劉寶全、白雲鵬的大鼓，也是門庭車水馬龍。拿這些比話劇，也許有許多話劇藝術家認為有意看輕話劇；但是他們的叫座是事實，並不是如我們所想的偶然。我們分析這事實的原因，覺得有幾點是值得話劇運動者好好注意與思索的。

第一是他們技術的訓練都有幾十年的工夫，在他們範圍以內，他們已經到了爐火純青的境界。平劇不必說，白玉霜在簡單粗劣的音樂之中，運用她鼻音來表演劇中淫蕩的角色，是並不下於美國一般色情影片之爵士歌曲的。白雲鵬、劉寶全之類，單以口齒明晰一點而論，中國電影界與話劇界的第一流明星是並不能與他們比的。

第二是他們一生埋頭於他們分內的事，那就是說他們不作非分之想，只想做事，不想發財。固然不能說他們沒有名利之心。但名利之心只從他們在技藝上面去求的。

第三，他們不做他們外行的事情，不賣那無聊的新奇，不做過其實的廣告。他們不做他們能力以外的事情，不敢隨便嘗試他們一知半解沒有訓練過的道具與服裝。

第四，他們重視觀眾，他們不敢言觀眾的無知，而忽略自己的技藝，他們不敢借廣告的力量而掩去自己的輕忽，不敢賣弄新奇以討外行觀眾的歡喜，而遭內行觀眾的訕笑。

這些都是事實。鐵一般的事實。

我不敢說話劇運動者沒有這樣的人。但是在整個戲劇的演出方面，實在給我們失望太大！

隨便找演員，隨便演出者有之，連劇本中心思想都不了解而要導演別人的導演有之；此外不知道劇中人的環境個性，思想情緒，而隨便擔任這個角色，更是不可勝數。至於演員為出風頭而來，為戀愛者而來，為其他戲劇外的分外奢望是難以枚舉的。

抄襲電影上一點小玩意，賣弄新奇，做言過其實，互相標榜的文字廣告，輕易地用演員從來未曾習慣的道具與服裝，幾乎每每都是。就以用西洋古裝而論，我們可以斷定對於穿這些服裝時的動作，是導演與演員都未曾研究過的，但是迭次來大家搬上舞臺，隨便向觀眾方面炫弄，弄得像猢猻戴官帽，不知如何好，沒有討得外行的歡喜，可是已遇到內行觀眾的嗤笑了。

這也是事實，是鐵一般的事實。

這不是藝術上的問題，這也不是主張上、派別上的問題，這是技術，作為藝術基礎的一個技術問題。

天才的戲劇家們，你忠實的觀眾，要求你注意這個問題！

原載一九三八年十一月二十二日《中美日報集納》

戲劇作為抗戰的宣傳

藝術是否以宣傳為目的，這個問題許多年來中外有不少的爭執，到現在還沒有一定的說法。

中國所爭論的焦點則似乎偏重文學，這原因，藝術家中間還沒有尖銳的分化。

有人以為藝術是否以宣傳為目的的問題，就在「為人生而藝術」還是「為藝術而藝術」的態度問題；其實這是不對的，從「為人生而藝術」的立場，也可否認藝術為宣傳的。

中國關於這問題論戰時候，有人以為藝術不是宣傳而是感動；其實所謂感動也只是宣傳的一種。

站於嚴格的美學立場上看，藝術宣傳論與美的距離的定則是矛盾的。而這美的距離定則，在常識上則的確存在著。

舉一個最簡單的例子，譬如我們在海岸磊石上觀海，煙波渺渺，令人忘我；但如海潮上來將沒及磊石，這忘我的境界立刻破而代之而起的，則是恐懼的情感。

所以美學家對於感情、欲好與美感是持著嚴峻的分別的。

這裡不能引證各派的見解，但不妨舉幾個保持這美的距離的例子：畫幅用鏡框，目的就在這鏡框與現實的人生分隔，雕刻用座臺與戲劇用幕與舞臺也都是這個為保持這距離的緣故。藝術的目的如美學家所堅持的只在引起與人生距離的美感，所以醜惡的現實，悲苦的事情都可以為藝術中的美。；但是假如藝術所表現的內容與人生有涉的，道德的判斷就可以引起感情上的活動。

中國有故事，說有人看到曹操逼宮就拿著斧子上臺將曹操砍死。這在藝術理論上是不承認這藝術為成功的。可是，美感以後，隨之而起的感情與道德的意識還是存在的；因為為藝術而藝術的作家也總有意無意的有道德意識摻在故事的裡面。只有完全抽象的如圖案畫之類，或者可以說是沒有。

這在常識上我們看到人的確因某種藝術的長期薰陶而改變了他的人生的。

所以無論藝術與人生保住著多少美的距離，藝術還是人生的反映，而人生也正是受藝術的影響。否則藝術就不成其為文化。

戲劇是大家稱之為綜合藝術的一種藝術。自易卜生（Henrik Ibsen）的社會劇問世，戲劇對於人生更成為有目的的批判。到現在，成為新寫實主義的演出，常是突破了舞臺與幕的關係，許多群眾場面，都是由臺下擁上去，甚至有機關槍等從臺下由警察角色搬到臺口，去掃臺上革命群眾的。這是嚴峻美學家所鄙視的，因為他引起的絕對不是美感，而是現實的情感。但在革命家看

來，以為把藝術作為武器，就應當採取這個姿態，去激動社會的情感。

從藝術起源上看來，觀眾與演角的不分隔不是現在的新花樣，最初如舞蹈，合唱等都是與觀眾打成一片的，以後單獨發展出來，才有現在的分隔。中國的戲劇到現在還有茶房拿茶給演員，或作搬凳子這等事情，以前這些自然都是觀眾的工作。戲劇在希臘當時開始於春祭酒神（Dionysus）節目的歌舞，喜劇則起於冬季豐收節氣的歌舞，目的大概就在於大家分享一種歡樂的情節的。

我很相信中國民間以前也有團體的土風舞與合唱的，孔子是親口提起過歌舞。詩三百篇，照我私見看來，很相信那就是當時各封疆土風舞合唱的歌曲。當時歌曲自然不止這些，經孔子刪定後，留下三百篇。在收獲之時，夕陽西下，稻場上村婦農夫歡聚一地，攜手舞蹈歌唱，或者在夏季，明月之下，流螢潮中，合村男女老幼，歡舞高歌，這在各國都有的事。各國現在有土風舞表現，讓別地的人看看是非常有趣的。跳土風舞者都穿固有鄉村的衣服，色調與式樣自然不是一律，可是也求其和諧。因為這是大眾最自然健康的一種藝術的娛樂，所以大家都是歡笑著的，膚色都是陽光曬紅了的。中國遊藝會之類也曾經採驗英國、西班牙土風舞過，可是十來歲的姑娘穿著薄紗的跳舞家般的衣裳，粉搽得雪白，嘴唇搽得緋紅，跳起來面上繃著，像膽怯，又像生氣，所以始終是失敗的。這因為中國的土風歌舞以後失傳了，而教師不懂土風舞的特質。這種舞蹈不但在歐洲為然，在南美及非洲等地也都盛行，那麼中國之失傳倒是件可惜的事。中國的社戲

除了紀念先聖及祖先成分，大部也是一種情緒的共享，但是這種情緒的共享流於末路，因為先人的可資模範的事跡已經因時代的變遷而落伍了；第二先人的事跡到現在已經不是引得起共享的情緒之現實，所以遠不如豐收時節共同慶祝可比。

因為戲劇的起源有這份情緒共享的成分，所以把新戲劇作為宣傳，新的情緒，雖不是成熟的藝術，但是是新藝術的種子是毫無可異議的。尤其是向來沒有受到新藝術洗禮的內地。在目前抗戰進行之下，新戲劇早廣泛地流到農村作為教育群眾的工具，以一種情感共享的姿態在各地活潑了。

這些演出，有兩派批評是需要我們謹慎地注意的。第一種以為這些演出不著戲劇的邊際，完全是政治的宣傳，用傲慢藝術家態度對這些運動鄙視；第二種是把它們看作了不得的革命戲劇，以為這是戲劇藝術上重大的收穫。

這兩派主張我們因此都不能同意。我們不諱言我們演出的簡單與設備的簡陋，可是以感情共享的姿態在撒新藝術的種子是無疑的。有這些種子，在抗戰勝利以後，各地新藝術會如雨後春筍般的生長，則是我們所相信，但我們並不以為這些演出就是一種新結的果子或革命劇的成功。那群輕視這些藝術種子的人，我們以為是拙手賣老的頑固；可是以這廣表的播種認為是了不得的收獲者，我們則以為是輕佻幼稚的狂妄。

原載一九三八年十一月二十九日《中美日報集納》

爭取話劇的觀眾

許多次我聽見戲劇運動者對於觀眾的感慨：「中國的觀眾實在太差」、「話劇的失敗完全因為中國沒有觀眾」。這些話不是沒有道理，但並不能算完全是有道理。

戲劇的成立就需要觀眾，沒有觀眾就不成其為戲劇。所以如果觀眾不適應某種戲劇，戲劇工作者怪觀眾，觀眾也正可以怪戲劇工作者。

但是戲劇工作者到底是主動的，而觀眾則是比較被動的。

於是驕傲的戲劇家要說了：「要是用戲劇去迎合觀眾的低級趣味，難道要我去做文明戲？」這句話初看起來是對的，但是細細一考察，覺得戲劇家忽略了他自己一個職責，就是他沒有想把戲劇傳給觀眾。

把藝術的美傳導到觀眾，對於觀眾欣賞力與其基本修養，是任何藝術都要求的。文學不能給不識字的人看，書畫不能為一般人了解。這一方面固然要賴於教育家的，藝術教育的培養，但另一方面文學與書畫本身也應盡其文化運動的職責的。

在藝術領域中，我們知道一種新形式的發生，它的觀眾就由這種新形式所教養成的。畫派中如立體主義，達達主義，野獸派等等，當其新產生的時候，不但沒有鑒賞的人，而且還都是反對的人，但它們終於教養了許多觀眾。

中國應當記得白話文學運動者的艱苦。那時候，識字的人讀文言比白話文的確習慣，不識字的人根本不知道；但是他們盡了文化運動的職責，現在已擁有比文言文多了不少倍的讀者。

戲劇說起來，是比文學、音樂與畫都容易使觀眾適應，因為文學、音樂、繪畫之類是比較抽象的，而戲劇則是一種更具體的直接攝取人生，反映人生的藝術，所以戲劇化文化教育的職責也比較容易的。

又因為戲劇的傳達，是以故事人生為手段的，所以戲劇在迎合觀眾上，很可以不在趣味的低級，不在目的與美的貶值，而在手段運用的現實。這手段就是：

第一、故事要是在觀眾的社會中的確可能有的事。

第二、要人物是觀眾世界裡會有的人物。

第三、要動作是觀眾世界中常用的動作。

第四、要用觀眾世界中常用的對白。

第五、要用觀眾世界中常見的道具。

這並不是戲劇藝術限於這樣，而是說這是一種容易成功的路線，不但觀眾容易懂，而且演員也容易造就，不至於演得畫虎不成反類狗。

在中國舞臺上，我看見不合理的故事，一個普通人突然成為革命的領袖。我還看見過奇怪的詩人，了不得的英雄。我還聽到歐化、日本化的文句。我還看到捧著洋酒不斷地喝的酒鬼。拿著畫板，凡和林在旅行流浪者——這是中國社會不常見的人。

這些，怎麼怪中國大眾的觀眾對它不了解與不喜歡？

兩年前，記得我問一個電影導演，談到中國電影的成敗。他說一句很感慨的話：「只是為外國電影訓練觀眾而已。」

中國新劇運動以來，對於爭取觀眾方面，向來是對著舊劇的，大有取舊劇而代之的雄圖，結果到現在算是失敗了。失敗的原因自然許多，但是觀眾典型的不同也是一個主要的原因。因為舊劇的主要是聽，話劇則是在看。如果這個原因是對的，那麼中國的話劇為什麼不爭取西洋電影的觀眾？

有人以為這因為中國的戲劇在經濟上、人力上都無力向他們西洋電影爭取，布景不能像他們一樣堂皇，人才不能像他們這樣豐富。但我們應當相信在人生運動上，我們是有特殊的便利來採取中國社會的現實。戲劇正如同別的藝術一樣，要觀眾對於戲劇有感情移入的，中國社會的現實，自然容易使觀眾移入。

另一方面，我們知道戲劇的藝術效果總是優於電影的。中國正應當運用舞臺的優勢提高觀眾的趣味，去爭取西洋電影的觀眾。

但是在罵觀眾的「趣味低級」的戲劇家在走什麼路呢？一種是極力模仿西洋電影的腔調。譬如看西洋電影有了羅米歐與朱麗葉，大家也來演這個戲，戲是莎士比亞的名劇，有什麼不可以演？但是結果不用說趕不上電影，連格都不夠。實在說，這不能怪中國的演員，因為這種西洋古典戲劇，尤其是莎士比亞劇中的角色，在外國都是專業化了的，我們現代中國人如何演得好？而且演員與導演對於那個時代的服裝、建築、舉動、禮貌與情緒，完全是外行的；所自以為成功的地方，恐怕就在模摹電影的一點小聰明。所以這些觀眾只是從電影上揩油來的，或者還是在為西洋電影造就觀眾！

一種是在做沙龍戲劇運動。他們有劇本，角色永遠是社會上沒有的人，奇怪的詩人，美麗的高材生，大學教授，神化的藝術家。社會上多有些這樣劇本，原是無所謂的，多有些這樣的戲，原也無所謂，可是觀眾看不懂，看得懂的只是自己幾個人。

我們以為所謂趣味的高低，並不在人物的古雅。西洋人或西洋情種與高等華人，在事實上且不論，在藝術裡決不比中國裁縫為高。也不在服裝道具的奇特與古怪；事實且不論，在藝術裡，飯鍋蓋也不比吉他（guitar）為低級。

一切趣味、思想、情調是劇作者的自由，但是如果戲劇要給一般觀眾看的話，觀眾第一步是

要求出來的人物是懂得的，穿的衣裳是熟識的，用的道具是看見過的。這難道是要求「低級趣味」麼？

我並不是說中國戲劇運動應限於這點，我是說，中國戲劇運動應起於這點。

中國的人才，演西洋電影明星的角色，很難超過西洋電影，可是演中國的角色，則還容易做到《大地（The Good Earth）》這樣的成績。中國作西洋十六、十七、十八世紀等的宮院布景，也許永遠不能同西洋比，但是作點中國農村小鎮的布景，不見得會比西洋失實與失掉趣味吧。中國演員們穿中世紀的西洋服裝，我想不會比西洋有經驗演員好，而中國人穿中國社會裡的衣裝，自然可以遠勝於西洋人。所以中國應發揮自己的強處來爭取觀眾，不當模仿別人的強處，降自己於畫虎不成的狗類，而做了為別人招收觀眾的分店。

我覺得西洋電影，在二十幾年來爭取了這樣廣大的中國觀眾，固然因為中國社會歐化的緣故；但是中國電影、歌舞與話劇之乏力也是主要的原因。現在一般文化運動的力量看，在中國，西洋電影已成為一種很大的勢力了，就覺得中國話劇應從另外一個角度，站在話劇比電影多一份藝術意味的優勢上，爭取一部分觀眾。至於中國電影與中國歌舞，如何可以爭取另一部分西洋電影的觀眾，我想也是我們所應當想到的事情。

原載一九三八年十二月六日《中美日報集納》

從歌舞到歌舞劇

自從黎錦暉為學校編了幾隻表情歌舞以後，大家似乎都努力求一個新型的歌舞劇出來，而且已有不少的熱心戲劇同志嘗試過了。

新的歌舞中國是需要的，但是新的歌舞劇中國還不希望立刻產生。這因為歌舞劇的條件太多，這些條件，我們還無能力將它辦到。

要產生歌舞劇，先來努力發展歌舞，這是一條大家都認為對的途徑。

可是自從黎錦暉先生的表情歌舞，從學校拿到社會以後，到現在收穫的是些什麼？除了現在無線電上可以聽到的歌唱以外，是大世界裡多一個歌舞班的節目。

這原因是歌舞運動的開端就走錯了路線。

黎錦暉為學校編的表情歌舞，固然在聲音歌唱上並不十分適宜於兒童，但是學校裡需要這類歌舞則是的確的。這類歌舞是以簡單的音樂、簡單的舞蹈表現一個情緒。這類情緒兒童應當有，而教育的課本上忽略的，同時在課堂上是不容易產生效力的。所以黎錦暉的成功，並不在歌舞方

面，倒是在教育上。他的《三蝴蝶》、《麻雀與小孩》、《月明之夜》等是有童話的價值，而使兒童對於自然界有一種親近與愛的情緒，所以這些歌舞的風行實在不是偶然的事情，要是在歌唱的聲音等加一點改良，於兒童心身的健益是極有用的教育工具。

但黎錦暉先生本人就誤以為他的成功是在歌舞方面，於是組織團體，到南洋學習許多爵士舞步，在國內各處獻技。當我看到明月歌舞社表現《麻雀與小孩》，裡面有許多套卻而斯登（Charleston），我就想到這條路是從失之毫釐要差以千里了。以後像這樣歌舞團如雨後春筍，歌舞團少女們以露肉體去吸引觀眾，到內地表現，到處為土豪劣紳侍酒與解悶，這想起來是令人痛心的。

歌與舞是兩件事情，在西洋歌舞劇中，歌唱的人與舞蹈的人（合唱除外）並不是同一個人。這因為兩者都是專門的技藝。真正的歌唱與舞蹈由兩個藝術家單獨表演，那是件了不得的事。但可不是傳到中國的爵士玩藝。爵士的玩藝，給個人娛樂是無所謂，可是在藝術上是談不到什麼的。

歌舞運動第一就在舞方面走錯了路線。

據我個人所見到的，我以為西洋的舞是以人體線條為主體，而中國的舞一向是以衣裳與外物的線條為主。西洋的舞蹈我們可以在 ballet 中見到，他們對於人體線條的運用，已到了極致。鄧肯（Isadora Duncan）以後，大家也注意衣裳的線條。但鄧肯的天才與努力之處就在發現東方的姿態與衣飾之可貴而採為舞蹈所用。

中國作歌舞運動的人，不知道這個本質的差別，同時，訓練一個跳 ballet 團體之不易，也是他們所知道的，於是學了一點爵士的玩藝。爵士的玩藝而還要放到舞臺上並融於歌劇之中，這就淪而為草裙舞來迎合那般看肉體的觀眾了。

所以中國如果要在舞蹈方面發展，我以為應當注重衣裳的線條，中國博大修長的古裝是最重衣裳的線條的，在平劇裡我們可以看到喜怒哀樂在衣裳上有什麼樣的變幻。中國以前所謂霓裳羽衣舞之類，觀其名詞，也可知道當時是怎樣著重衣裳。我並不是說要大家穿古裝來跳宮舞，我是說舞蹈家應當創造可以運用線條的衣裳。

注重衣飾的線條，第一是可以保住東方藝術的特色。第二是可以有新舞蹈產生。不至於專以模仿為能事，弄到畫虎不成反類狗的境地。

西洋現在象徵派一類舞蹈，是已經從團體舞裡發展為個人的舞蹈了，這是完全以舞蹈來表示美與觀念，所以不用宏大的布景與複雜的音樂。中國以前的舞蹈，也以一個人為多，如公孫大娘舞劍，如霓裳羽衣舞等，可惜已經失傳了。現在國術裡的舞劍，把它當作技擊，在我是很奇怪的事。我以為舞劍總是一種舞蹈，應當配以合宜的衣裝的。平劇中看《霸王別姬》，虞姬有舞劍之表現，我不相信虞姬是在打一套武術給霸王看。梅蘭芳在美國演這一段舞劍很博得彼邦人士好評。所以我相信這才是外國所沒有的中國舞蹈的路線，中國人自己似乎不應當放鬆。

但是中國在發展個人舞以外，也應當發展團體舞。自然儘量還應注意衣裝的線條。團體舞的

姿態，我以為應當從各地民間去搜集，如正月裡江南的跑馬燈、獅子燈、賽龍燈，以及揚州打蓮湘等，都有中國土風舞的原質存在。這自然不能算是已可搬上舞臺的事物，但跳舞家應當從那些地方提煉出中國應有的路線。

在舞方面，我個人提出一個具體的意見，因為我發現中國特有的一個方向，以為沒有特有的方向的。許多音樂家的努力，已使中國的歌唱有點普遍了。學校的注重歌唱，是我們第一步工作。

現在聖誕節快到了，上海的西洋學校將有聯合的歌詠在蘭心戲院表演，就是教會學校中的中國學生也都有歌詠的表現。

歌詠本是人人應有的技術，團體的歌詠能夠使人產生一個統一的情緒。

中國在現階段的抗戰中，沒有一個可以代表民氣的歌時時在民眾團體中聽到，這是件可惜的事。

有這種普遍的歌唱興趣以後，歌唱方才可以有特殊的發展。我不是不希望中國立刻有歌唱家出現，但我還希望中國先有一個好好的合唱的團體。

當團體的舞蹈與合唱發展到相當的一個階段，那麼新型歌舞劇或者就會有萌芽了。

原載一九三八年十二月十三日《中美日報集納》

所謂國劇

自從北京改稱北平，京劇已改稱平劇。以理而論，平劇應當與昆劇相對；但是北伐以前，北平原為國都，平劇自清朝以降，風行於都城，故大家以國劇視之，所以到現在還好像公認平劇為國劇一樣，似乎與昆劇、越劇等不能並看了。

國劇這個名稱，這意義可以有兩種解釋，第一是當它是國有戲劇之一種，而公推之為代表國家精神的戲劇，因而名之為國劇，如梅花被推為國花一樣。第二是當它是中國本有的戲劇，認為其他的戲劇是外來的。但是這兩種解釋都是欠通的。因為，關於第一，中國的精神早不是舊劇所能代表。關於第二，平劇的本身還是所謂花部，也是外來的東西。而且，在藝術上這種外來與固有的分別是荒謬的。所以我想，國劇名稱的成立恐怕還在它的普遍與流行。

新文化運動以來，新一點人物，對於平劇稱為舊劇，有舊自然有新，而新舊之分，就是想以新的代替舊的意思。

以新代替舊，是五四運動一般的氣象，從「新青年」起，以後有「新潮」、「新生」、

「新……」社集，都是以新的精神向舊的反抗爭鬥。新社會、新文學、新戲劇都是當時的新要求。

在戲劇方面，話劇的發動是取反抗舊劇的姿態。但是舊劇方面似乎沒有一個人明顯地搖旗來對抗這種挑戰與革命的呼聲；對抗這種挑戰與革命的呼聲，則是舊劇的觀眾，而新劇始終沒有抬頭成一個擁有獨立的足夠的觀眾的戲劇。同時，這個運動的開展，反使我們當時的戰士都向舊劇低首而屈服，這我在《梅蘭芳論》一文裡就提到「新青年」中老去的劉半農之流自招的言論，足夠為我們這裡的憑據的。

但是撤去這種爭雄的競爭不算，到底所謂平劇，在理論上講，應當給它怎樣的地位？是否應當完全打倒呢？

這問題似乎複雜，實際上還是非常的簡單的。

說舊劇是落後的過去的藝術，我們可以承認，但說它不是藝術則是不對的。說舊劇意識與內容的落後，我們不反對；但因此就必須打倒，我以為倒不必。在落後的內容的藝術，我覺得社會上是不妨以保存歷史文化一般的來保存。文化本是演進的，有進步自然有落後，保存固定過去的文化，正是給現在的一種觀照。我們願意保存過去的意識落後內容背時的畫幅，為何一定不讓舊劇存在？西洋古典主義的畫都是耶穌的故事，但還要保存在陳列館陳列著，宗教劇逢節逢地還傳統的演出著。這因為社會到底是多方面的，藝術除在純美的鑒賞外，還有別種的如歷史文化的

意義。多一種戲劇形式的存在，並不是社會所不能容。

但是讓平劇永居於國劇——就是所為最普遍與最流行的戲劇——的地位，我個人認為是中國戲劇藝術落後的特徵。因為藝術到底是社會的產物，如果戲劇不能代表這時代這社會的精神，那一方面是證明戲劇的落後，但是另一方面，大眾所擁護的藝術的興旺，也就代表大眾的落後。可是把戲劇作為另一領導大眾的情緒與意識的藝術的話，大眾的落後也是戲劇應負的責任。

但是這責任不在舊劇，倒是在一群新青年所努力的話劇身上。

話劇最近自然比以前抬頭了。但是反映這偉大時代的話劇似乎還沒有見到，而上海有希望的話劇團體所演出還是前一、二世紀西洋的劇本。

話劇運動不顧大眾的要求是它一切失敗的根源。罵舊劇不當作為國劇，是沒有用的，罵舊劇音樂與形式的落後，也是沒有用的；話劇應愛惜自己所負責的藝術責任與作用。

舊式的忠孝節義的情緒不是大眾所要求的，這舊劇運動者也是知道的了。所以卡而登有幾種如《明末遺恨》與《徽欽二帝》這種挖苦漢奸與形容亡國痛苦的演出。在戲劇藝術上講，這種海派的京戲是沒有京劇的藝術上純樸的氣息，也沒有宮闈電影堂皇的氣派，正如暴發戶的裝潢房屋，富麗而無味，長而雜亂，大而不偉。但是這一種內容所代表的意義，這正是大眾所擁護的，而話劇運動者反而忽略這些！

所以，對於舊劇，我個人認為是一種陷於固定形式的過去戲劇，任它自生自滅。

作為國劇的話，話劇運動應當有一種突進的努力。以捉住現實而論，話劇是較易處置的。如果以平劇為過去的歌舞劇的話，話劇與人生間之距離是遠比歌舞劇與人生間之距離為近。

目前仍有人以平劇作為國劇，這是話劇工作者的恥辱。

原載一九三八年十二月二十七日《中美日報集納》

主角與配角

前幾天偶然在報上看到一篇影評，是評在南京大戲院演出一個描寫大學生活的喜劇的，說到飾州長的約翰・巴里摩亞（John Barrymore）在裡面不愧為一個成功的丑角。可是接著就感嘆了，說這個老了的藝人約翰・巴里摩亞同他的兄弟里昂・巴里摩亞（Lionel Barrymore）都由主角淪而為配角的地位，時代是多麼不寬容而嚴厲！

這位作者筆下之意是可惜這兩位可敬愛的演劇家的老去，還是感慨他們藝術的落伍，我們且不管，但是對於由主角淪為配角的事實起了憐惜的感慨，是代表大部分的觀眾的心理的。

但是這個心理我不希望在劇評中出現，尤其我們戲劇藝術還待建設的中國。

主角與配角的稱呼，與其看作戲劇演出當中來，不如說是故事裡人物所在的地位。

戲劇是綜合的藝術，一個戲劇的演出不能整個地作一個美的鑒賞，這已經是次流的觀眾。在藝術中，無論哪一門我們都可以見到，分割的鑒賞是一件可笑的事情。一幅畫中有主題與背景的分別，但主題的成功也就是背景的成功。背景的失敗，主題一定不全成功，所以二者在藝術上是

統一綜合的，戲劇的演出與一幅畫是並沒有分別。我並不是在極端地說劇評不要評單個的演員，但是在評到演員時，似乎還應當注意演員與演員間的關係，這關係是必然地存在的的。

主角與配角的不平等地看待，是明星制度的產物。這制度因資本主義的發達而更加尖銳。為商業的利益或者好的，為藝術的利益則是可笑的。

中國的戲劇運動，為主角的虛榮，各地引起了多少不良的結果。在好萊塢，不用說，甚至一個戲劇是為主角而存在，而不是主角為戲劇而存在了。

這種可怕的結果，將使戲劇藝術破產，而把戲劇淪而為明星的廣告。

在戲劇藝術裡，很早就有人討論到演員是不是藝術家的問題，一部分的戲劇家始終是否認的，這否認或者是太極端，可是是有他的道理。

我們採取那一種主張不必說，但至少要承認演員是隸屬於戲劇，同布景、服裝、道具、燈光隸屬於戲劇一樣，假如說主角的成立可不依賴於配角，那麼主角的地位還是要依賴於布景、燈光、服裝與道具。

我們知道，布景、燈光、服裝、道具的殘缺尚且會完全損害主角的成功，那麼配角與主角間的不可分割性就可以理解到了。

事實上主角與配角是依劇中人物的個性、容貌、氣度來選的，那麼為促進一個戲劇的完成，名角依其個性、容貌、氣度的相合來取一個次要的角色，那正是對於藝術的忠實與愛好。

巴里摩亞兄弟本是舞臺有名的演員，演電影以後，成績的優劣是我們有目共睹的，以他的財產也足以娛餘年，所以不退休而擔任配角，還是對於藝術的愛好，這是我們應該致敬的。

以小生與花旦為主角是好萊塢營銷電影一直的傾向。這個傾向決不是健全的。劇評家不注意這傾向健全與否，不感慨美國電影的可憐，而感慨老了的藝人之落伍，在美國原無可怪，因為那些本是商人豢養的宣傳員；可是在中國，我希望不要專以小生與花旦的主角，為我們戲劇藝術的出路。

那麼，假如大家不懂真正戲劇藝術中配角的地位之可敬，在某種典型戲劇的演出上，也讓小生與花旦有時也「淪」於配角的地位吧。

假如說對於西洋電影的批評，有影響於中國戲劇藝術，為發展，為戲劇生命之健全，為幼稚的虛榮的演員對於戲劇藝術了解與敬愛的話，那麼我祈求影評家稍稍尊重於他的判斷與感慨的對象。

原載一九三八年十二月二十日《中美日報集納》

演員隸屬於戲劇的問題

我在〈主角與配角〉一文裡，附帶地講到「我們至少要承認演員隸屬於戲劇，同布景、服裝、燈光一樣……」。有人以為我指出「這些話」，「而用許多『堆砌』的文字」，「除非讀那篇文章對象是小學生」，否則「即使一個不研究戲劇的人也會比這位寫《口口劇話》的徐先生高明得多」，因為「這些話，老實說一句，實在太幼稚了。」

這使我感到我那篇文章，給「小學生」看，實在太「幼稚」，可是給偶爾要寫寫影評的人看，又覺得太「堆砌」了。

因為「小學生」有一個幼稚的常識，以為「『演員』這兩個字的解釋，就是屬於戲劇的」。而偶爾要寫寫影評的人，他竟缺乏一個戲劇理論上的常識，在演員屬於戲劇的主張對面，還有一個「戲劇屬於演員」的主張！

而這「戲劇屬於演員」的主張，有「的確『才學淵源』」（！）的戲劇家在主張，於是到現在似乎還沒有「演員屬於戲劇」的定論。我倒很希望感慨約翰·巴里摩老去的影評家有一個系統

的主張來反對「演員屬於戲劇」的話，不意只有一點小學生的常識，來感慨我的主張與說明太「堆砌」了。

於是我不得不再借這個「報紙寶貴的篇幅」，來「堆砌」地、「很幼稚」地「說明」這個應當不必說的話。

希臘戲劇發源於他們 Choral Lyric，這歌唱是禮讚奉獻給神的，以後禮讚者有時披些獸皮。到 Arion of Lesbos 為酒神 Dionysus 之節日寫一首詩歌，合唱者用羊皮披身，他自己與合唱者對話。以後 Thespis 又加上一個答話者，於是對白在他們二人間舉行了。

所以在戲劇發源上講，演員是早於戲劇的，在有戲劇以前已經是有演員了。

從這合唱答話的戲，加增了人數，以後才有宗教的故事作為演出的根據。

經過莎士比亞、莫利哀，到易卜生，演員屬於戲劇才似乎成為不變的原則。但到了近代，因為明星制度的勃興，演員天才論說者頗多，就有戲劇屬於演員的傾向。

在美國，大家都可以知道，為秀蘭‧鄧波兒（Shirley Temple）而產生兒童為主角的戲，為湯‧密克斯（Tom Mix）而編武俠的戲，為宋雅‧海妮（Sonja Henie）編滑冰的戲，這都將戲劇屬於演員的明證。

在歐洲甚至有人以為天才的演員往往被戲劇之他部分所束縛，於是有幾位戲劇家，為天才的演員編劇，儘量減少布景與道具的作用。這是把戲劇作為屬於演員，把道具布景降為演員的附屬

品的運動。

說到中國，話劇初興的時候，就流落於文明戲，文明戲是只靠一張幕表，由演員上臺自己隨意發揮，這就是將戲劇屬於演員的事實。

「南國社」是中國有名的話劇團體，主幹田漢就是一個演員天才論的主張者，所以「南國社」排戲非常不嚴格，只要演員主導劇作的中心思想與情調，劇詞常常忽略。這固然是當時劇團環境的關係，但這就是將戲劇的演出，全部交給演員的天才，也就是有戲劇屬於演員的傾向。

至於中國的昆曲，平劇，越劇，布景上常常嵌著演員或科班的名字，有許多還用別人贈送的桌衣與門簾，以示演員的光榮；名角上臺一定用強光，衣帽裙飾上，也常常示以電燈，這都是把布景、燈光、道具做演員的裝飾，充演員的附屬物，而忘忽了它們在戲劇的意義。

中國既然有這三方面——舊劇，文明戲，話劇之演員天才論者——將戲劇作為屬於演員的傾向，所以，我滿以為我的「至少要將演員屬於戲劇（雖然我不一定極端主張演員非藝術家）」引起的反響當是「戲劇屬於演員」主張者的理論與討論。誰知道批判我的只是一位有「『演員』這兩個字的解釋，就是屬於戲劇的」的常識的「才學淵源」（源字敬抄原文）者，以為這是說都不用說，即使不研究戲劇者也會高明得多的。

但是可惜「研究戲劇者」竟會這樣不高明，連「演員不屬於戲劇，倒是戲劇屬於演員」的反面理論與事實都沒有聽到與看到！

於是我只好還在這問題「堆砌」一點，但是我也可惜這裡的篇幅，因為我這裡的「劇話」，雖然不是為「小學生」而設，可也不是為小學程度都沒有而愛批評電影、戲劇與劇話的人而設。所以「堆砌」了許多，還不是愛寫影評與《□□劇話》評者應讀的講義！——固然關於戲劇理論派別的講義，倒是愛寫影評與《□□劇話》評者應當先來讀讀的。

戲劇對於觀眾的要求

中國向來把藝術視為「雕蟲小技」，對於詩詞歌賦，戲劇音樂，都看作一種消閒的嬉戲，這是中國藝術所以衰頹原因之一。

孔子雖然說：「行有餘力，而後為文。」但這似乎因為他是一個政治家的關係，在為學方面，到底他是把詩書禮樂御射並重的。所以現在把許多錯誤都推到孔子身上，實在過分，因為孔子究竟是幾千年以前的人了，從我們後來的人看來，竟不許他有半點錯誤，這未免對於一個聖人的要求太苛刻一點。

把藝術當作一種娛樂，自然是可以。因為實在說，什麼事情都可以算作娛樂的，吃飯該是最現實而必需的事情了，但是偶爾到館子吃一餐講究的飯菜，也就是娛樂的一種。釣魚是漁翁的工作，但我於工餘之暇，星期日到河邊釣釣魚，也就成了娛樂。為送信走路或者騎腳踏車是郵差，整天為別人開車是汽車夫，他們都是以工作來看騎車與駕車的，但是我們在假日駕一輛汽車，騎一輛車到鄉間去遠足，那就立刻成為娛樂；就是以讀書而論，我們有時候是常常把它當作娛樂。

所以我不反對把藝術看作娛樂，但是我反對不把藝術看作工作。

娛樂是調節，工作以外的活動。勞心太多了，星期日遠足是一種調節；勞力太多，暇時下棋、打牌也是一種調節。但是對於勞心、勞力都可以有調節，使心靈有一種開拓，可以進於另一個世界，娛樂自己的思想、感情與人生觀的，那只有藝術。所以這份娛樂與享受要賴藝術家的創造，正如物質上的享受，要賴乎科學家的發明一樣。

生物第一步是生存。生存包括自身的生存，與種族的延續。這是植物都有的本能。下等動物對於飲食只要求飽適；節脊動物則又有講究的要求，雖然它不會自己製造，但已知道選擇；人類不但對於飲食有特別改善，對於衣著也有充分的重視。但是藝術的發展，在飽暖以外，又有了美觀的要求。這要求是藝術獨立的始點，而這藝術的獨立就成了進步社會理想娛樂的主體。

所以對於娛樂的重視，是民族進步的表現。

但在中國社會裡，大家對於飲食衣著都無暇重視，對於娛樂自然是看輕的。可是另一方面事實並不如此，娛樂者對於自身的娛樂非常重視，獨獨看輕供給娛樂的一切。他們只求肉體的發泄，而不求調劑，於是看輕音樂，看輕戲劇，看輕小說；他們除尊敬自己的買賣與官場上應酬，還看重嫖賭吃喝等肉慾的貪得。

於是他們看戲不求甚解，不想在腦中有一點活動；而這活動正是他們所需要的，正是他們生活中永遠不活動的方向。他們在戲院裡談笑、吃瓜子、輕薄、嘲笑……不求在自己的生命之中見

到一點藝術。

為這群觀眾，我們於是產生了「伺候大爺」的藝術。有沒有劇本只有幕表，登臺舞蹈，隨機應變使他們發笑的文明戲，有目的不在藝術在肉體的舞蹈，於是中國的藝術破產了。

近年來，各方向較年輕的藝術家們的努力，以及社會的進步，在戲劇上總算有點新的開拓。

但是，只是工作者的看重藝術外，還賴於觀眾看重藝術的。因為由於工作者看重藝術，方才有真正藝術的產生；由於觀眾看重藝術，方才能從真正藝術中產生真正藝術的意義。

中國在庵廟佛寺裡有一句「誠則有靈」的老話，其實這句話用在一切生活上都是恰當的，對於藝術的享受也可用。多一分「誠」，也就多一分享受。

上海近年來算是文化的中心了。藝術的演出都擁有各方誠懇的觀眾，但還有許多不誠的觀眾在文明戲場與大世界裡面，同在內地一樣。這是我們應當用一萬分的誠意，請他們誠意地來參加藝術的活動。

現在內地許多戲劇的演出，我希望這是大眾參加藝術活動的前奏。

原載一九三九年一月三日《中美日報集納》

木偶戲的提倡

在戲劇藝術中，其演出之較為簡單與輕便的要算是木偶戲。

木偶戲在中國始於何時，研究者似乎還沒有提出過，大概因為流落在民間沒有人注意到。

「創造社」陶晶孫先生曾經有做木偶戲運動的志願，大概總因環境的困難，並沒有出色的成績；在他所編的木偶劇劇本看來，內容似乎太偏抽象。他以後，也沒有聽到別人在幹這個運動了。

其實這個運動在民眾教育上固然是有很大的意義，在藝術上也是一個特殊的獨立的東西。在中國廣大的農村中，民眾的娛樂地方，一是廟會，二是茶館。廟會裡的大概是社戲，社戲並不是經常的存在；茶館裡的大概是說書與鼓詞，所以木偶戲並不是很普遍的民眾的娛樂。它流行在江南各省，普通在街頭上演出的規模較小，在吾鄉稱之為「杖頭孩」，由一個人主持，敲一面小鑼，演了一半，要錢，要了錢，再演，到相當時候就走了。也有在堂會中出演的則規模較大，幕後支持者由七、八人到十幾人，木偶人也有三、四尺高，布景、道具也比較複雜，演出的劇也成一個故事，音樂也比較多幾樣樂器。現在這二者都衰下來，一半也是農村經濟枯竭之故，堂會演

出固少，街頭上「杖頭孩」還沒有「變戲法」可以賺錢。上海馬路上空場上有時也可以看到，但因街頭買賣，設備不如鄉間「堂會」所見之全，演出也比較為不認真。

在歐洲，木偶戲在公園中總常常有的，演出的對象總是兒童。有些藝術家也致力於木偶戲，在木偶的雕刻上有意外的發展。正如店鋪櫥窗的模特兒一樣，由仿人的階段，到了構造的立體的圖案的模型了。

木偶戲的演出，在形式方面，自然比非戲劇的說書，唱書為具體，在行動設備方面，自然要比話劇、國劇等為輕便；但如果能夠改良與促進，對於觀眾的愛好則是一樣，尤其是兒童，他們對於玩偶的人格化因而對木偶戲有特別的興趣。

演出技術方面，民間搬演木偶戲的都有熟練的人才。

照現在這樣，任它衰萎下來，是一件可惜的事情，也是大眾文化的一種損失；所以我希望大眾文化大眾戲劇運動者注意這個問題而把它把握成為一種有用的工具，並發揚而為獨立的藝術。

如果作為民眾教育的藝術家來講，縣教育局是最便做這個組織工作，只要能將熱心的大眾藝術家與流落在民間的搬演技術人員組織起來，這就是一件很容易著手的事情。

第一，我以為要把故事現代化，就是我們要木偶來穿近代的衣服。因此連帶了：第二，要技術人員突破了舊有的形式，如木偶的大小動作與位置等。至於木偶所用的道具，技術人員也應當有新的練習。

在這種抗戰的時期中，藝術諸形式都到偏僻的農村作為教育民眾，組織民眾心理的武器了，政治宣傳部的戲劇組已經把戲劇帶進民間；說書、唱書、鼓詞的材料與內容，已經有許多作家如趙景深老諸先生所注意到。那麼，木偶戲這個形式，我們自然不當放棄它。

為這個要求，我們應有木偶劇研究的組織。我們需要木偶劇本的創作，我們需要搬演技術人員的合作，我們需要木偶舞臺的改善。

只要在這幾方面做到，我們就可以出演，至於木偶雕刻的精造，那是隨時隨地都可以改進的。

中國不乏熱心藝術的人，不乏關心大眾藝術與兒童藝術的人，也不乏搬演木偶的技術人員，我希望大家能夠聯合起來，來建立這個新的木偶戲劇。

原載一九三九年一月十七日《中美日報集納》

戲劇美的根據

要講美的根據，是先要對於美感是什麼這個問題有點了解。

美感這問題，兩三千年前已經有人討論到了。亞里斯多德（Aristotle）與柏拉圖（Plato）是我們的先覺。亞里斯多德認為對於事物的模仿與再現，在某種條件下，有時也會是美感，似乎以為對於模仿才幹的愛慕就是美感的來源。他又奠定了「淨化律」（Theory of Catharsis）來解釋悲劇的美感在於淨化觀眾的精神。

拍拉圖以美感的來源在寓變化於統一，這在現在美學上還是一個重要的觀念。不過這與其說是美的目的上的思想，還不如說是藝術形成過程中的原則。

這希臘時代的思想，就含有美是可以感覺的意義，而同時是偏重於形式的。這是以後各處美學思想的泉源，但是因為不同方向的發展，所以就產生了許多異殊的主張。

後來有人以為美是存在於模仿的象徵；有人以為美是存在於藝術家自洩其靈魂對於他所看到的東西的解釋；有人以為美是存在於觀眾經過想像練習創造的衝動。還有人把美與道德混在一

起，以為美就是善，善就是美；也有人帶著宗教的眼光來說美，以為美就是與上帝的接近。這些都遠離了希臘的思想，把美解釋過分神祕了。但除此以外，多數的學者多多少少都覺得美是可以從感覺欣賞的形式，而這得到了近代心理學的支持。

但是美到底是純粹一種感覺對於形式的鑒賞麼？這又引起了不同的主張。

愛撒兒‧拍否（Ethel Puffer）她就允許藝術上智慧享受的價值，但不承認它是美的享受。高登‧葛蕾（Gordon Craig）站在戲劇藝術部門中，要求純粹美感的鑒賞，他可惜知識享受上的分心，而這是常常摻在裡面的。

美感根據純粹形式的欣賞，這個原則在批判上我們就要捨去許多劇本，譬如高爾斯華綏（John Galsworthy）與蕭‧伯納（Bernard Shaw）就出了毛病，因為前者是道德批判家，後者則是宣傳家。就是莎士比亞（Shakespeare）他在揭發人的性格、氣質與行為的動機方面，也遠比僅訴諸感覺的聲相色相為重要。所以許多批評家在這意義上要求有較廣的推進。

而現在有幾個學者，他們結聯了哲學的思想與科學的研究，在這問題上有相當的解決。這不但是一般藝術有興趣的理論，而是舞臺藝術上有價值的根據。他們採取科學上的研究，就是心理學上運動反應（motor response）。這裡沒有篇幅來談鑒賞中的心理過程，與過去學派上的解釋，總之，這運動反應的原則是說：當有一個刺激到我們感官的時候，我們會起一種運動的反

中，難道我們不顧其意義與結果麼？這是一個問題，尤其在文學與戲劇的部門

應，這反應是根據感官過去的經驗與刺激狀態的。

所謂「反應」，心理學上是說經過運動神經帶進筋肉上的一種動作的衝動。這在我們日常生活上所熟知的。但是有許多衝動是非常微弱，不能夠產生一種外界可見的動作，或者很容易被我們因教育的習慣的理性的關係，有意無意的壓抑。這是所以被我們日常生活所忽略的，但現在心理學實驗室中，賴儀器的幫助，這些都有明確的記錄了。

根據這個原則，對於藝術的鑑賞，我們也一定有運動反應的產生，這運動反應不見得是美感，但根據我們特殊運動的態度上，可以是美感。這運動態度是包括上面說過的（一）鑑賞者過去的經驗，與（二）刺激本身。而理智的知識的活動，就存在於鑑賞者過去的經驗之中。所以在鑑賞的時候，不但色相與聲相，而且，一切間接或直接的的思想與情感，都會傳給鑑賞者的。

因此，最高的藝術鑑賞者是要學習的，要熟識其刺激本身，還要了解其與人生經驗的意義。在藝術中，音樂與圖畫在形相（聲相與色相）上比較明顯；在文學中，則意義的活動比較明顯；而在戲劇上，則是二者都是極其明顯的。

所以藝術家，應當在他的觀眾身上產生正當的運動反應。這第一步就是要注意自己帶給觀眾的刺激，與觀眾先有的經驗。這二者是統一的，並不能夠單獨來研究的。這在戲劇家尤其是重

要。因戲劇的觀眾，是許多不同個性中有一個整體的存在。畫家在布上，詩人在紙上的藝術，可以為個別的人接受或不接受，理解或不理解，後者不會干涉前者。但戲劇的觀眾，如果有一部分對於那戲劇有了反感或輕忽，就會影響到別人。畫家可以只顧到自己的表現，戲劇家要兼顧別人的影響。

知道了這戲劇美的根據，我們因此可以知道許多戲劇上所以失敗或成功的原因。

原載一九三九年一月二十四日《中美日報集納》

戲劇與情感移入

上次談到運動反應是美的根據，這運動反應中有許多是模仿的衝動。模仿在兒童遊戲中以及在學習的過程中是很明顯的一種行為，而且已經是心理學界所公認的了。兒童看見大人們奇怪的行為要模仿，大人們好像是沒有的。其實這種模仿衝動還是存在著，不過為所受之教育習慣所抑制，所以沒有模仿的行為是發生出來。

在審美這個事實上，就有模仿的態度在裡面。當我們看到大海的時候，我們常常把肩膀支開，把胸部擴張，好像我們在自己身上感到那境景的偉大似的。當我們看到 ballet 舞家的動作時候，我們在想像追隨著她的每一動作，而感到好像自身就有這種美妙與輕捷一樣。當我們聽著音樂的時候，我們自動地會把身體依著它節奏活動，及至用手或腳押著它的拍子。還有當我們看到一個人在危險或痛苦的地位裡，我們也會經驗到許多這種危險與痛苦的感覺。依據著刺激的強弱，我們可以發為明顯的動作，可是自己感覺著而把動作掩蓋起來，可以發為動作，而自己不覺得這動作的來源。

關於這種模仿的運動衝動與美感的關係，許多著作家都指出過了。但最可以引為有助於舞臺藝術方面討論的，我們可以在蘭費德（Herbert Langfeld）的《美學態度（The Aesthetic Attitude）》一本書裡見到。他襲用了鐵欽納（E. B. Titchener）的稱呼，對這種反應稱之為情感移入的（empathic）反應，而情感移入（empathy）這個名詞，現在已是廣泛地被應用了。

很明顯的我們能夠在快樂之中經驗到愉快，在痛苦之中自然不能經驗到愉快。那麼美感所經驗的愉快，自然不能在痛苦之中感到。但是這是有個限制的。在藝術之中，部分的不愉快常常存在，音樂中常常有不和音的摻雜，戲劇裡常常有痛苦的表現，但這是給愉快的成分作個對比與陪襯，而藝術品是重在於整個的表現。所以許多藝術家美學家相信美學判斷之最美形式是在許多不同的情感移入的諧和與均衡之中。這意義是與希臘的「寓變化於統一律」相同，但比較要具體了。

不過我們不能說一切情感移入的反應都是美的，但是我們可以講，一切美感都是情感移入。

拍否（Puffer）在這個原則上有另一種解釋。她以美感上的愉快只能在完全休止上面。而這個休止，只能在各種不同的情感移入的均衡與諧和之中尋到。以這個原則來解釋構圖之均衡與比例是最明顯不過，且與音樂上諧和之原則，以及文學上的批評原理都是非常一致的。我們以後再談使這個原則更完善的美的距離原則，現在先看這個原則在舞臺藝術中的意義。

一切藝術都脫離不了這個原則，不過在有些藝術中則比較暗晦，如建築之類，雖然對於它線條結構會起模仿運動，但是人類活的筋肉不能作石砌建築的形式。至於舞臺藝術是以活人來傳達

的，一切動作，說白以及表情都是人人都有的，所以比其他藝術會有較深、較普遍的情感移入。

我說較深，因為我們的情感移入可以到最充分的地步；較普遍，因為各種人都可以對它起反應。別種藝術如版畫、建築等，只有幾個有特殊修養的人可以會有反應；而戲劇只是人事，人的動作與表情，對於這些任何人都會有反應，而且幾乎每個人都喜歡分享別人的人事經驗。

每個人都對人生經驗有所渴望，或者他不曾有過的，或者在他現實環境中不可能有的，或者現實環境中不允許有的，或者他有另一個立場的判斷不願意有的。一到戲院裡，他可以滿足這種渴望，而這滿足於他是忽視現實環境中所常有的妨礙與束縛。正如我們觀看足球賽會感到自己筋肉的緊張與精神的冒險一樣，而我們自己則並不在要球。

戲院內常有這種身體中所有的感覺，而大部分是文藝的感覺，而劇本又是最活躍的文藝形式。

對於情感移入的注意，是成功的戲劇家必定不會忽略的；有許多戲劇的失敗，常常在於這個原則的疏忽。而觀眾的反應是基於上次談到的兩個成分，一個是刺激的本身，一個就是觀眾預先的準備（包括過去的經驗與修養），而這是每個成功的戲劇家所深知的。自然，戲劇家的成功，還有賴於別的許多元素，但對於這個原則的了解，則是一個基本。

原載一九三九年一月三十一日《中美日報集納》

喚起觀眾的移情反應

上次談到感情移入（或稱移情）的原理與戲劇的關係，這關係顯示在戲劇各方面。

中國旅行劇團在上海演《雷雨》，那位扮演兄弟二人的愛人的女角（恕我忘記了她的名字）在演《梅蘿香》的時候，可說是很失敗的。平常我們總是說，因為梅蘿香的角色與這位演員的個性不合，但是「個性」這個字是空洞的，我們不如說她沒有喚起觀眾正確的移情反應。

但是演員的失敗，也就是導演的過失。導演選擇演員應常注意兩點：第一是每個演員積極方面能在他所演出的角色上發揮最強的移情作用；第二、消極方面能在與他對待的演員發揮移情作用。

正面的女角應當喚起女性的觀眾在角色中尋到她們自己的經驗，喚起男性的觀眾對她有合式的同情的移情的反應。同時，反角則應當產生相反的效果。

在移情上講，演員生理的特點很重要，在選擇角色上必須謹慎考慮，如美醜、身材、態度、口音以及其他；但是想像則是更重要的事情，有活的、豐富的想像的演員，是最能創造正確的

移情的效果的。而生理中以口音與想像聯結得最密切。非斯克夫人（Minnie Maddern Fiske）就以為口音與演員有最重要的關係，因為口音是想像的媒介。而特別重視它的原因，就因為它比想像容易訓練，而且是普遍地需要用著。口音的移情能力強是很明顯的事情，而這不但是想像的媒介，而且是想像的指標。導演在選擇演員方面要顧到想像與產生移情反應的生理條件，而口音與二者都有深切的關係。

自表現主義派崛起以後，大部分演員，在舞臺技巧上用許多小動作與表情來創造自然的印象。他們的成功大部分就在於移情的成功。當Uncle Josh在《The Old Homestead》戲中用肥皂水洗臉，掙不開眼睛去尋面布，這對我們有同樣經驗的人就很有移情的效力；在John Drinkwater的《Abraham Lincoln》戲中，林肯在司令部椅上睡醒的時候，腿發麻也是很能使觀眾移情的。總之，無論何時，凡這些極自然的小技巧能加強我們的幻覺的都是這種移情反應的作用，我們所以覺得戲角所做的是真實的，就因為他所做的是我們根據過去的經驗而能容易地想像著我們在做一樣。

一般而論，舞臺技巧的功用都是為移情的功用。自然有許多是要排除舞臺技巧的，特別在詩劇裡面。因為詩劇中感情的美在說白裡能夠由聲調與想像來啟示。純粹的誦讀對白無疑地是比動作為難，但是我們要談的還是動作。

就是在最寫實的戲劇中，太多的舞臺技巧的應用還是會讓人分心的。不過為創造正確的移情

作用，舞臺技巧不但正當，而且比口音還要有效，因為它容易支配。口音是活動的，很少的演員能夠完全支配自己的音調，而舞臺技巧是可以由導演來創造，演員可以相當穩當的，真確的來完成它。

被稱為導演聖手的劉別謙（Ernst Lubitsch），在銀幕上，他是最會運用技巧的。這就是說，他最會適度地運用這些，來創造移情作用。

原載一九三九年二月七日《中美日報集納》

移情反應的傳導

舞臺技巧與口音是兩種喚起觀眾移情反應的事物，每個導演與演員都有他們的主張與著重的地方，但大多數舞臺技巧的應用卻會使觀眾分心。口音不能正確地把握，普遍的演員上場場運用。在電影樣的戲，很難場場把口音做得恰到好處；但是小動作與表情就比較容易正確地把握；但是電影藝術中的小動作表情以及其他舞臺技巧比對白為重，因為它有近鏡頭可以運用。而且，舞臺技巧比較沒有民族的間隔，口音則因觀眾言語的不同就不能起傳遞作用，劉別謙所以更能享國際的聲譽也就在這點。

戲劇家有時特別愛在重要的場面上表情與小動作，而導演也可用這個辦法使場面加重。偉大的伯恩哈特（Sarah Bernhardt）是具有真正了不得口音的演員，在許多說白場面上也常常是靜默的，她選定一個簡單的表現的姿勢開始，繼以絕對正確的演出。

許多幽默的與諷刺的場面，舞臺技巧演出是能收很好的效果的。在《教授的戀愛故事（The Professor's Love Story）》一劇中，其整個的情景，在未開始有一句說白以前，已經很清楚地由教

授的動作（如他坐下，開始寫信等）傳給觀眾。袁牧之在《五奎橋》戲中，未開言以前，就很成功地用小動作與表情將這鄉紳的醜態傳給觀眾。

有許多重要的靜默常常表示出一個戲的要緊關頭，如契訶夫的《櫻桃園（The Cherry Orchard）》，那個被遺忘的老僕孤獨的死去。所以有時靜默比用口音更加有力。

這並不是否認口音的力量。因為雖然沒有一個出眾的動人的口音去發激正確的情感，但至少沒有不正確的，反而會引起觀眾不應引起的情感。而且如果導演對於動作與技巧有很有效果的規定，而演員有想像，那麼觀眾移情的反應就能很強。

很不幸的事是：十個演員中，沒有一個能用聲音來哭泣得可信；一百個演員中，沒有一個能笑得可信；可是假哭與假笑是最不好的印象之一，這是戲院中人人都會感到。

很少的導演能注意及此，即使注意到，他們也很無辦法來免除這個困難。所以他們只好常常不用聲音，而用有效的表情將它代替，使一個最不會用有聲哭泣的女演員來完成一個悲哀的表情，如掩著面聾著肩頭作抽咽的動作。

總之，許多戲劇家完成一齣戲，其要緊關鍵常常是由演員最簡單的暗示而收效，而觀眾的移情亦將因此而傳達的。

事實上，有許多演員是部分地用他們的聲音，或者是他們的面孔與手來動作，有許多則整個地運用了他們的全身；一般而論，後者效果更大，因為他能喚起更大的移情反應。但是許多演員

似乎缺乏將其全身的動作合作的觀念，他們不能喚起觀眾切適的移情，因為他們好像沒有徹底地握住他們所要傳達的東西。還有些演員，因他們不能表現，只能分裂地用他們的四肢作出許多無意義與不切題的動作。

所以，將整個身體與他的想像應和，是每個演員重要的修養；而注意演員的整個的表現，則是導演的責任。

原載一九三九年二月十四日《中美日報集納》

有效的與有害的移情反應

最容易喚起移情反應的莫如驚險的場面，驚險的場面在電影上賴攝影術之助，如機器自行車、汽車、馬、火車的快速與相撞，如手槍、劍擊等的運用；所以最容易成功的，也是這些場面。而這些成功是基於論理的知識的判斷，戲劇不外是矛盾與相反的統一。電影上危險與困難的場面，最後就有一個合情或者合理的結束，這結束無論是悲是喜，因為是一份統一，所以能給觀眾以美感。這種喚起移情反應的驚險場面愈成功，這統一也愈成功。

但是舞臺上很少用這種極端的驚險場面，只有較輕微而溫和的刺激可用，而驚險的效果還是不弱；而且，因為這種極端的驚險場面用得太濫，許多優秀的電影也常用較輕微而溫和的場面了。譬如卓別林片《淘金記（The Gold Rush）》中，一個飢餓的人怎麼樣把卓別林（Chalie Chaplin）看作了雞，是用象徵的手法，將卓別林的危境傳導給觀眾了。

許多窘境是戲劇家愛用而常用的，也是人人可以想像到的。如演講時忘了一句話，在集會中穿了不適宜的衣服。在《魯宮外史（If I were the king）》中考爾門（Ronald Colman）坐在皇位

上把加冕的致辭忘了，觀眾的擔心幾乎同戲中的衛隊長一樣。這固然是為演講與全局大有關係，但是一篇講話中間的遺忘是我們經驗裡有過，所以極容易引起移情的反應，則是「擔心的心理元素」。

固然驚險場面最容易獲得移情反應，但是戲劇中的移情作用，範圍極其廣闊，內容極其豐富；而這些移情反應不一定就傳導了戲劇的美感，——固然戲劇必有賴於移情作用的傳導。

戲劇的美感，是要整個地統一許多移情作用，也就是將各方面的感情作用有一個諧和的均衡的結束。過去在文學中，在電影中常常過分用驚險的場面。中國小說中如《西遊記》、《施公案》、《彭公案》以及落難公子中狀元之類，總是陷主角於危境，於是救出，救出又遇難，遇難又救出……最後是大團圓。西洋過去的偵探片也是一樣，女郎遇難，偵探去救，其友與女郎去救，……諸如此類，雖然驚險的場面盡喚起感情反應的能事，但是還是單調得很，沒有美感。這因為那些都沒有諧和的均衡的統一。

戲劇固然可以運用繪畫，雕刻，音樂，文學諸形式美的移情，但是將這些綜合起來收到最終的統一的移情效果，則是戲劇的美感。

因為事實上，並不是所有的移情作用都有助於戲劇美，而且有許多是妨礙，擾亂戲劇美。所以一個優秀的導演為加強其有效的移情作用，會不惜將其無必須的移情作用放棄。

在戲劇中穿插笑料是一件難事，記得葛蕾絲·摩爾（Grace Moore）主演的《風流歌后（A

Lady's Moral）》中，在歌劇場內有兩處骰子賭博的穿插，這在心理中引起了我們笑聲，在論理上是對於不懂歌劇而聽歌劇者一種諷刺，但是在這個戲中，在這兩個角色上這樣的穿插是擾亂戲劇美的。

舞臺上，當演員將身體的重量放到不堅固的布景上，常常會引起有害的移情，在《羅密歐與朱麗葉（Romeo and Juliet）》中，當羅密歐爬上朱麗葉的陽臺時，往往這種有害的移情不得避免。

在《哈姆雷德（Hamlet）》戲中，當哈姆雷德跳進奧菲麗亞（Ophelia）的墳墓時，常常沒有好的效果，因為西洋的墳墓很難有餘地，可以讓他跳在她的身邊，大家會想像跳在她的肚子上面的。

還有許多戲中，常常有一個男角將女角抱出抱進或抱到沙發上的事，弄到不好就引起觀眾對於那男角抱不動的移情作用，而這是於整個的戲劇有妨礙的。

這些不過是舉幾個偶爾例子。在戲劇中，能引起妨礙的移情作用的地方很多。大道具放得不是恰當的地方，多餘的花樣，有違生理的動作，不合宜的服裝，過分的化妝，以及新導演所常疏忽的小事物上面。

要避免這些有害的移情作用，有時比創造有效的移情作用還難。假如貝拉思科（David Belasco）懂得如何免去有害的移情作用，同他知道創造有效的移情作用一樣，他將是這時代最

難企及的戲劇家了。

在電影上，近鏡頭很容易將引起有害移情作用，尤其在用過分化妝的時候。其原因是導演容易預見而創造正面的移情作用，但是他不能預見反面的移情，——這或者是在排演的過程中產生的。

並且，導演預見了以後，他還必需有計畫地在排演的時候將這些校正。

所以有一位戲劇家說過，導演不但應當在人類與其反應上，研究移情的反應，而且要在許多顯示人類欲望，動機，經驗，以及恐怖的日常夢中也予注意，還有特別要多多研究兒童的行為。

原載一九三九年二月二十八日《中美日報集納》

戲劇與美的距離

我們談過的運動衝動，大概把它可以分為兩類，一種可說是參與的運動衝動，一種可說是不參與的。前者如躲避一輛街車，如避閃一個拳擊，如接一個球，如歡迎一個朋友，如在戲劇中被壞人打痛，對好人提出危險的警告；在這類反應中，我們會感到自己不僅在想像上，而且在實際上是包括在主人的情境中，我們成了我們相應情境的一部。但是一個模擬繪畫線條或音樂拍子，或對一個人好的動作稱揚，那麼這觀察者就經驗到某種隔離的態度，說在想像中參與著或者是對的，但決不是在實際上參與。

這種隔離的態度，蘭費德（Herbert Langfeld）稱之為美的距離，而且這是美的鑒賞的本質。

他舉例來說明，說一個人可以站在甲板上愉快地看不平的海浪，但這種美的享受，是限於不關自己痛癢的，如果這時有一意外大浪打進甲板把他濺溼了，他就立刻失去了這種「隔離」以及他的美的欣賞。同樣一個人可以望著電閃風雨而樂，但限於這電閃不打擊他太近。在美術上，這種隔離的態度是正常而且是本質的，而且一切設計都被藝術家為此而應用著。畫家展覽畫幅用鏡框，

就是要與實際的環境隔離；雕刻家要把雕像放在座臺上面也是為同樣的理由。一切努力來保持實際上的暗示對於他使命之真實與產生適當的移情反應是必需的，但不能過分。一切實際的過分成分必需捨去。恐怕它們全使觀者想到自己的事情而破壞他隔離的感覺。

為這個同樣的理由，漫畫家只用一支軟鉛筆來代替照相機，戲劇的詩人要使其角色用詩來做對白，音樂家要用抽象的聲音。換句話說，這些都是在各方面使生命習慣化而很清楚的，我們知道保持隔離態度是這樣習慣作用之一。

我們知道普通著色照相與月份牌並不能滿足高級趣味的美的讚賞。這因為它們太接近於實際，而毀壞了美的距離。固然他們也能使我們另外一種快樂，我們也可以喜歡它為它所模擬的東西（如情人的照相，或者為他們製作時所用的才能）。但他們並不給我們美感，有時候還使我們感到很不舒服。

沒有再比鋪子櫥窗中栩栩如生的蠟人更討厭。因為它們的態度在特性上是毫無個性的，雖然在外形上好像很像，但這只是暗示我們一個保存得很好的死屍而已。

這是優秀的設計家早就發現的：就是一種在死物上作栩栩如生的化妝只是把它弄得更像「死」，可是還有櫥窗設計家不斷運用這個原則。但是幸運地，現在已有改良的傾向；許多鋪子已經把女帽展覽在奇怪的滑稽的用銳角直線與生粗的顏色，這使我們感到有趣與可愛，而覺得比舊式的蠟像更加藝術，這因為它與我們保住了隔離的觀點。

這隔離態度的特徵是比較清楚，但是為什麼在某種情形下，這態度會被破壞；這我們應當先知道工作與遊戲，必需與娛樂間的分別。

一切生物有兩個普遍的本質，第一就是自身生存的本能，第二就是種族延續；而大部分生物是與它們環境保持著密切的關係。它們所有的時間與能力都用在滿足這兩個本能上面。就是較高級的動物如牛與雞等，用它們最多的時間都為一個生活，而假如它們有時好像沒有事做，而實際上只因為它們身體上疲乏而需要休息。它們不能說是有真的剩餘時間來遊戲，或者來發展它們社會或精神的興趣。

這種奢侈的剩餘時間是只有很少的一些生物才有，而只有最高級生物的人類才有結果地來發展這個遊戲的本能。金魚有許多空閒的時間，但它不能作些什麼。狗會遊戲，它做許多無用的動作，而對此感到快樂；自然這於它有益的，至少是間接有益的。這因為遊戲的本能是根據閒暇而來，是從保存自身生存的直接意識的一個解放。

在最簡單的形式中遊戲只是一種愉快的運動，這是與身體的健康不相矛盾。但自智慧增加，生命變成更加複雜，人類需要精神的運動與身體的運動一樣。而同時，要保持遊戲的態度要脫離一下生活的緊張。這也變成更加難了，因為記憶與想像都發展了，所以雖然有剩餘時間，對於生命的憂慮總與思想相連著。為要遊戲，人同動物一樣，必需剩餘時間，但在某種意義上講，他必需逃避實際的感覺。

在近代舞臺上，美的距離是非常講究而且肯定的。舞臺的高度並不只是為我們便於觀看，而是讓戲劇離開我們正如塑像在座基上離開我們一樣；舞臺的框子則正如畫幅的鏡框一樣是作為與實際世界間隔一個界限的。一般的情形，演出時舞臺常是亮的，而劇場則是黑的，而當劇景出現時，臺口總是有幕可以拉上或旁開。這些物件無非是將演員所創造的效果集中而造成與觀眾中間有一個間隔。

在現代，演出的藝術與誦讀的藝術是有很大的不同。這分別並不僅是形式與方法的不同，不是服裝與化妝的不同，不是有無布景的不同，也不僅是有無演員的不同；而這是應當綜合在一起來說，是一個美的距離的不同。

在誦讀時，聽眾與讀者只是在一樣的地位同樂於劇本，固然也有美的距離，但讀者與聽眾在一端，另外一端就是書。實際上讀者也是聽眾之一，不過作為其餘的聽眾的媒介，而同樣享得其快樂。作為其書，或其所記憶的材料所有者，他是在領導者的地位上，但他自己決不是書的一部分，他與書並沒有同一的幻覺，所以他與觀眾間的關係，中間並沒有一個間隔。他可以鼓其巧妙的聲音，用其靈敏的姿勢，以及獻其面部的表情，但他所能做的只是清楚的提示，而不能是一個演出的態度。

可是演員是戲劇的一部，他完全是在演出的地位上。並不是他自己的同一，可是在他所代表角色的同一。他自己的人格是被隱藏起來，在他與觀眾之間並無媒介的感覺，因為觀眾是在真實

的世界中，而他則是在想像的世界中。美的距離存在於戲劇與觀眾之間，而演員不像讀者一樣，他是站於戲劇的一端的。這二者是不同的，我們可以在下面的圖上更覺得明白：

演出

	戲劇（演員）	
	▲ 美的距離 ▼	
0	0	0
0	觀眾	0
0	0	0

誦讀

	戲劇（劇本）	
	▲ 美的距離 ▼ 誦讀者	
0	0	0
0	聽眾	0
0	0	0

所以，如果有演員跳出了舞臺的畫面，直接同觀眾有什麼交流，無論如何總是破壞了近代演出上基本的規範。

這些誦讀與演出的分別，在過去並不如現在的絕對。依利沙白時代英國的公立劇場舞臺並無臺框，也沒腳燈投光給演員，在私立劇場上，舞臺並不專屬於演員，因為有錢有勢闊綽的觀眾占據著臺上兩旁的位子。在中國舊劇裡，演員跳出臺框與觀眾直接交通的地方很多。中國舊劇場，現在的少數除外，其觀眾與西洋依利沙白時代的觀眾相仿，他們吵鬧非凡，時時叫好與打斷，在淫穢或滑稽之處就大聲笑鬧。他們不時與演員打暗號，當他們不高興時時打斷戲劇。在這樣情形下，說是美感上有很大發展總是不可靠的。在十七十八世紀，西洋在戲劇上的嚴肅審美的態度也很少有養成，年輕的公子們即使在公立劇場也常在舞臺上占位子；當女子演出女角的時候，觀眾的行為就更亂，大部分的戲劇正如時代一樣淫亂，很少女戲子有好的名譽，她們公開地與坐在臺上及包廂裡的公子王孫們弔膀子，觀眾的插諢是常事，在戲場之中擾亂更是非常平常。

自然並非全是這樣，當時也有好的戲，與好的演出，而且有許多誠心鑒賞藝術的人，但是對於藝術的忠誠與切實，如近代較進步的戲院般的實在不多。第一個覺到這壞的現象需要改革的是貝特敦（Thomas Betterton），他可說是近代舞臺的先驅。不等加力克（David Garrick）在英國有了權威，舞臺已經漸漸在改革，而這改革是向著美的距離律進行。

加力克是第一個將倫敦的觀眾逐出於舞臺之外的人。不知是否曾受別人之影響，因為伏爾泰

（Voltaire）在法國也造成了同樣的改革。他是樹立了作為近代劇場基本規條的觀眾與演員間的心理界限。如貝特敦一樣，他革除依利沙白時代許多習慣，如非到舞臺中間不認真做戲，如在談話之中跳出所扮演角色的地位。他禁止他的男女演員向任何觀眾調情或其他來往。他主張演員要完全知道他們所演出的角色。他還要求他們只裝演他們所扮演的角色而不許賣弄自己的聰敏與風騷。但是他在服裝上並沒有求歷史的真確，他自己就用英國當時的普通服裝演莎士比亞的《馬克白（Macbeth）》。他的工作技術固然不是近代的，但他卻是第一個將想像的切實與忠誠放在僅僅是優伶的前面了，而且接近了現在在劇場裡的美的距離的感覺。

許多人喜歡現在的嚴肅的劇場，而看重加力克所奠定的對藝術的忠誠的態度。至於有許多人到劇場上為求低級的熱鬧，那麼他可以到大世界一類遊戲藝場去或者去看某種胡鬧的電影。但如要從提示生命的藝術上獲得一點美感，那麼他會喜歡藝術家方面的忠誠與切實的努力，與觀眾方面的有序的同情的態度的。

現在有許多人很殘忍地對近代劇場的幻覺與所謂壁洞裡的真實以及鏡框式的舞臺損貶，他們要求更大的自由與親密，以及更接近的地位如依利沙白時代的臺上與十八世紀的臺腳般的劇場構造。這在我們舊劇場裡反映著非常濃厚，有許多在臺腳旁加座位，有許多在幕後進出口站著觀看，以表示他與演員或劇場的關係；更無論樂隊就在臺上賣弄，這些人可說是他沒有美感的要求。因為有美感的要求的人一定自然會要求美的距離，正如我們看一幅山水畫自然地會站開去一

樣，即使不知道這個美的距離這個原則。

自然，近代的劇場也不是理想的，還需要改革與改良。第一就是太商業化，有時候太賣弄布景的寫實，有的地方還是太守傳統，有時候時間太長，有時候太少人的情感。但是劇場裡可以使我們獲得的切實與誠篤的態度在技術上總算是很進步了。真正的困難是觀眾與演員間的親密要求還是存在著。每個人愛坐最前排去看半裸女的舞蹈。有許多歌舞團，如以前到上海的萬花歌舞團，就利用這點從臺上走下來以討觀眾的好。觀眾對於演員要認識其本來的面目，而與其交遊，這是同樣地會打破戲劇裡美的距離的。

原載一九三九年三月七日及十四日《中美日報集納》

臺框與第四壁

在舞臺上有另外一種反寫實主義的運動，是同美的距離問題很有關係，現在要在這裡談談。

這就是對於現在「鏡框」式的臺面的觀眾，他們把舞臺作為取消第四壁的一間房間，作為照相中的景色一樣的，站在一種活的窺視的立場上。這些批評家認為這種演出是太真實，太固定，太平面，太人工，也太遠，所以讓我們取消那臺框，代以座臺式的舞臺；讓我們將演員拉出他的鏡框，而回到過去的模型般的三度的藝術。讓我們廢除幻覺的創造，偽作的欺騙，讓我們把演員簡單地直爽地作為演員，讓我們有一個抽象的演劇主義來代替固定的演出。這種說法，雖然他們沒有主張為有誦讀而廢除表演，可是有時候他們實在有這樣意思。

整個地說，這種說法只是表示一種思想上的混亂與不確定，很顯明的這種批評是嚴厲的挑戰的結果，作為報復或者是對的，但是在原因的分析上與習俗的注詮則是走入了迷津。

這臺框從來就不是代表取消第四壁的習俗的演出；如果有人這樣做，他對於戲劇史與戲劇心理有錯誤的理解，無論如何是不好的，而應得受受批評家的一切批評。可是事實上並不是這樣。

我們知道不但是內景，就是外景也是經過同一的臺框，假如說幕是代表了掀起的第四壁，那麼我們對於野地與樹林怎麼講法？有些批評者很奇怪的為我們的內景只看見三邊牆壁而糊塗了，以為應當看見四個牆壁的，但是這是笑話，因為同一時候，誰也沒有看見第四壁過。人類的腦後並沒有眼睛，我們的視野永遠只限於環境的三方。所以這臺框的習慣並不是想象的第四壁，而是極真實的視野的限制，為避免許多分心而設的一個界限。所以幕的升起或拉開，並非掀起第四壁，而是藝術創作一章的開始，與其說是空間的開閉，毋寧說是時間的段落。

這臺框的作用僅僅如畫幅的鏡框，將戲劇的創作與實際的世界有個間隔，來限制眼睛帶著無關係的事物——一句話，就是要保持美的距離。

我們知道畫框（無論油畫的木框，中國畫的鏡框，絹畫的紙框）也是為同樣的理由而存在的。批評家說這畫太平面，這畫透視不好，或者說這鏡框太大，太裝飾或太顯明，都是有理的。

但對臺框說可以廢除等於說我們掛畫要不用框子一樣的愚蠢；說是要用座臺式的舞臺等於說繪畫的藝術必須以雕刻代之一樣的可笑。

雕刻自然有它的地位，座臺式的舞臺也有它的地位，這是存在於臺框前面到腳燈的地方，讓它存在的理由是使臺框更加便當一點，讓它可以有更多的效果，而加強了美的距離。在座臺上不失去美的距離卻有效地完成某幾種戲劇是可能的，莎士比亞的戲是很適宜於這種技巧如他的大部分詩意的與符號的戲劇。可是值得我們記住的是歷史上最大的座臺式的舞臺——雅典派悲劇

的舞臺——是置自己於滑稽之境，在它自己的時代是更為可笑的。

這種「放演員出籠」「拉演員到框外」的呼聲，使我們想到了馬戲中的一種計畫。在過去英國漢龍兄弟（Hanlon Brothers）的啞劇中，演員的確是被拉出來過。他們常常設計用一條木頭的長凳將演員伸出臺外有五十尺之遠。這是有名的馬戲團，而從前排的女性觀眾中獲到了驚險的叫喊，但這不是美感的享受，而是在真的戲劇中一切切實想象的概念上的一種致命傷。當演員太靠近腳燈，或者突出臺前太多，其效果也是同樣的有害的，這在電影上顯而易見，當演員太近攝影機時，他會好像要從銀幕上跳出一樣的。近來的對於三度電影的實驗中，救火皮管的水會流到觀眾似的。但其結果引起觀眾的不是美感，而是歇斯底里的態度。

在事實上，我們並不要演員從畫中出來，我們要他超於其他一切待在裡面，過去的銀幕不知道用框子。現在譬如說大世界一些的遊藝場的露天電影，也還是不用框子的，而真正正式的電影院，已經都習慣地用了框子。框子並非電影的一部，但這肯定了構圖上的限制而建立正當的美的距離。

畫家惠斯勒（James Whistler）有一句很好的話，被許多美學家引用過：「那些不會懷疑的畫家的另一目的是將他的人物站出框子來，從來不想到他應當站進框裡去——而真理絕對是這樣的。並且，人物在框中的深度等於畫家看模特兒的距離，這框子是畫家看模特兒的一個窗子。再沒有比野蠻地要逼模特兒到窗子的這一邊來，那麼更加可憎而不藝術了！」

這句話應用在舞臺上也是非常有意義的。

原載一九三九年三月二一日《中美日報集納》

在舞臺上的錯覺

舞臺上錯覺問題是一個很混亂的問題。表現派經常責備現實主義者在舞臺上太創設實生活的錯覺，可是他們對於有些戲例如《The Miracle》的演出，則表示贊成，而事實上這比最現實主義的劇本更多於錯覺的。這是什麼緣故呢？

實際上，錯覺這個字的意義就是雙關的，而世上就存在兩種錯覺，一種是欺騙的錯覺，一種是藝術的錯覺，二者的分別正與說謊者與演員的分別一樣。

藝術的錯覺是想像的事件，在那裡面雖有假裝，但並無欺騙。當孩子說：「讓我們假裝新郎新娘玩吧。」這句話的意義就表示得很完全了。他並無騙任何人的意思，不僅不騙他自己。這只是遊戲，沒有一個人是被愚的，但在遊戲情境中，一個人是將整個的心靈貫注在遊戲裡，對於想像上的概念是不想有什麼其他的干預的。所以在舞臺上，沒有一樣東西是真的，沒有一樣東西是假設為真的，事實上只是陶醉在假裝之中。孩子們的假裝也只是假裝，但愈是忠誠地完全地去舉行沒有欺騙的假裝時候，他們從那裡面得到的快樂也愈多。

Langfeld在這方面見得非常清楚，他說：

「在藝術上現實主義問題的困難，是因為那問題包括著許多難以調和的觀念，而更加厲害。戲劇批評家要求真的情境與真的事件，他反對人工的與人生不符的戲劇，可是我們又曾經說過，真的美學的判斷又要求一種不真實的感覺。這種似乎矛盾的情境是正被一個事實解釋著，就是對象也可以是合乎藝術家專注的真（在生活實際意義上講），但是觀者的態度一定要異於普通對待實世界一般的態度。假如我們能夠保持一個美的態度，那就是最活躍之真實的戲劇可仍為我們的戲，而最極端寫實的畫幅仍是藝術的作品，最如活人的雕像可以在大理石上留給我們美麗的線條；這在我們是需要保持我們的距離，而對象要保住一個美的對象。」

換句話說，藝術上的壞處不在沒有錯覺或者缺乏錯覺，而是在觀者方面失去了審美的態度。合乎美的距離的錯覺則是普通所希望的。同時，我們應當記住，想像的錯覺，用別的方法產生，常常會比用精密的寫實更有力。

但是太多的錯覺或太少的錯覺，都會破壞戲場裡的審美態度的。當布景太俗麗時，當服裝太顯出權宜之用時，當表演太脆弱時，或者演員中有人跳出了戲劇與觀眾直接交往時，都會使錯覺太少，會使我們不能再維持美的距離的。在另一方面，當布景用不必需的瑣碎的真實而使我們從戲劇本身分心時，當表演過分的真實使我們把表演當作了實事時，都會使錯覺太多，使一些藝術的錯覺都變作欺騙的錯覺，在效果上也會失去審美的。

演員，導演與置景家是常常過分創造錯覺的。劇場裡唯一成功的尺度是在觀眾的反應上，而他們是很自然地正當地為這種反應而演出的。但是他們常常會忘記，並不是一切反應是美的，如平常習見的觀眾大聲的叫喊與狂笑，歡呼英雄的救兵到來，如警告女角以壞人的襲擊，慘事的發生說：「後面來啦，當心。」諸如此類，普通常常以為這就是藝術的成功，但是事實上是不自然的，這是在藝術浪費中欺騙的成功，當觀者失去他隔離的感覺時，藝術的活動就停止了的。

有一個很好的周知的笑話值得我們來提起的，就是演曹操逼宮的時候，觀眾有人憤慨痛恨而飛身上去，拔出刀子將要曹操殺死。這自然是笑話，但為說明錯覺，則是一個很好的例子。普通，大概太高的激情場面容易破壞美的距離而引起不需要的錯覺，觀眾是願意吃點驚，甚至願意被駭，但不願意真的駭壞。優秀的戲劇家們預知這美的距離要被破壞，常常在恐怖場面上插以幽默的救濟，如卓別林在《尋金記（The Gold Rush）》中，有一個力大的人因飢餓要吃到他時，忽然在畫面上變作一只大雞用卓別林的腳步來逃；《蝙蝠（The Bat）》一劇所以很成功，一部分也因為不能容忍的恐怖場面被一個劇中的低級趣劇的女演員叫做「麗齊」的救出。詩劇、歌劇或芭蕾有時抽像的，或者愈遵循傳統的典型的藝術的演出，愈容易保住美的距離。

ballet，容易保持美的距離就是這個道理。

總之，錯覺是相對的事情，沒有固定的技術可以在一切情形中運用而保持得恰到好處。但我們完全可以說，凡是要把人從中心觀念分心開的，或者要打斷想像的概念的，那就是要破壞適當

的錯覺而將美的距離也同時毀壞了。

很明顯的，倘若沒有分心的影響，叫我們回到實際上去，沒有擾亂我們的隔離態度，我們儘可以用樸素的提示去創造我們的想像。我們不妨這樣說，刺激想像是戲劇藝術裡容易的部分，而克服分心的影響則是困難的部分。所謂分心的影響，則是美的距離潛伏的敵人。

原載一九三九年三月二十八日《中美日報集納》

錯覺的建立與破壞

劇場裡錯覺之破壞，最大的來源是個別演員與其本人，對觀眾方面的混淆，當觀眾認識一個演員不是他所代表的角色，或者甚至不是演員而是演員本人的時候，這對於錯覺是大有妨礙的。

但在某一程度上，也可以利用，作為救濟美的距離之成功。如果在事實上有了太多錯覺的時候。

可是在近代商業化的劇院裡，觀眾都太過分一點，使想像的概念都被其擾亂了。

在明星制度下，我們一想到演員總是想到其本人，而忽略其所演的角色。所以談起一個角色時，大家都用演員的名字而不用角色的名字，甚至常常記不起它似的。所以一個明星名望越大，他在各種戲裡所代表的角色之個性越沒有變化，同時對於錯覺的妨礙也越厲害。

在電影裡用演員代替角色，比舞臺上更甚。如瑪麗・畢克馥（Mary Pickford），范朋克（Douglas Fairbanks）等都使影迷只知瑪麗・畢克馥與范朋克而忘卻了他們在戲中如羅茜，第茨……一類的名字。這種妨礙錯覺的事實，在笑劇裡比較沒有關係。卓別林（Chaplin）的戲常常即以自己的名字作為角色的名字，結果我們不記得演員卓別林，而只記得戲中之卓別林，好像

他生成就是戲裡的人。可是在嚴肅的戲劇之中，這種錯覺的妨礙，會使人極端的不想到角色。最近有些較藝術的製作者已經注意及此，並且設法在補救它了。許多電影現在已不用演員的特寫，除了開頭時一個演員表示外，對於演員沒有其他的提及，在葛蕾菲斯（D. W. Griffith）的《亞美利加（America）》裡，為使觀眾集中於角色的緣故，演員的名字完全取消了。這或者有點極端，因為想知道誰演得好，是並非不合於美的態度的。一個較好的計畫是將演員表接在片子以後，或者將印好的節目發給演員，或者將它貼在劇場的門廳裡。最壞的辦法是將演員的名字放在角色的名字前面，有時還將它放大四五倍。沒有一個演員能夠克服這個錯覺上的障礙。

在西洋，許多股份公司，尤其是小城裡的股份公司，每個演員成為本城的名人。他們常常一個一個出來向觀眾接受歡迎，使閉幕間戲劇停頓了十多次之多。他們化裝越大，觀眾喊出認識的狂歡也更甚。錯覺在這種情況下很難建立，而有時之所以能使觀眾深深地感動，這是為特別好的演出，或者因為更純正的強烈的想象。戲院為自身繁榮，所以給一般以趣味的戲劇，但在原則上這態度總不是審美的。有時候，很可自信的，即使是最普遍的戲，為他們這種演員與觀眾間的親密，而處於失財的危機。

據說在美國某處有一次演出《蝙蝠》的時候，在最後一幕裡，一個神祕的人影偷過漆黑的舞臺。這整個的戲全靠主角的分身未被發現。可是其中有一個忠誠的觀眾看出其行動的相像而大聲叫出：「這是約翰勞底！」這是演員的名字，一叫出以後，就已經夠毀壞整個的設計了。

在業餘劇團裡，也有同樣困難之處，因為事實上演上是觀眾平常所熟識的。如果所選的戲劇較為嚴肅與較為藝術的，而且也多在藝術的成就，那麼其所需要的想象的錯覺也愈大，假定其演技是好的，那麼應當多壓抑其日常的個性。

預布節目的戲房辦法，無論是業餘的或職業的，愈是常使人看到不同戲中相同演員的演出，在每一個新戲中越不容易受到錯覺。在明星制度中，只有一、二演員毀壞錯覺，戲房辦法則幾乎使全體錯覺都會毀壞的。莫斯科藝術劇場致力於化妝，服裝與一切仔細的刻畫，並且不容忍於鼓掌叫好與「叫幕」，就是為克服這種趨勢的緣故。較好的組織，戲房辦法用健全的小心，也能夠保持高度的美的距離，但在繼續的劇中用相同的演員，或者一劇中使同一演員扮演兩角或三角，這在本質上一定不是有益的。假使需要其健全的錯覺，必需在別方面想補救的辦法。

為免去嚴肅戲劇空氣破壞之故，今日許多戲劇家在閉幕間已除去音樂的插穿。自然壞的樂隊是對於戲劇美有害的，但好的音樂是可以給心理上或生理上一個補救，能將從太多太強的錯覺中所失去之美的距離給以挽回，而且，愈嚴肅的戲劇，需要這種補救也愈大。在許多較低級的戲院裡，小販的叫喊，觀眾高聲的談話，與購買者的呼喊等等鬧成一片，那麼如果肯靜聽一點音樂，即使是最低級的音樂，也比這種把戲院點綴得像火車站一樣為好。

原載一九三九年四月四日《中美日報集納》

劇本與導演

記得有一個作家說過：「劇本在導演手中，不過是魔術家手裡的大禮帽，他可以從那裡面變出雞蛋糕，變出鴿子，變出蛇……」。這雖是一句開玩笑的話，但是事實上，許多詩意的劇本可由導演變成油腔滑調的東西，而許多胡鬧的劇本可以產生整潔的畫面，許多革命意識劇本可以成為貴婦罵街，許多純粹宣傳的東西可以成為藝術。自然，文藝家很高興將自己所製的帽子到魔術家手裡變成活的神祕的可愛的東西，但許多文藝家的所製帽子的本來目的，還是為戴戴而已。

可是高明的導演，自有他魔術家本領。譬如像繆賽（Alfred de Musset）的《十月之夜（La Nuit d'octobre）》，本是一首對白的詩，但在高手的導演之下，在舞臺上就成了美妙的畫面。他毫不改動原作，只用一點小動作與面部表情就答出這詩裡的情調與色彩。自然這有歷史的背景在裡面，經過許多過去的成績，才有今日的成功。但是頭幾個把它拿到舞臺上去的人，這本領實在是可敬佩。

本來劇本與導演的個性非常有關係，正如角色與演員的關係一樣。自然高明的導演可以導演

任何的劇本，正如高明的演員可以扮演任何角色一樣；但是這要賴導演修養的豐富與理解的透徹。偉大如劉別謙，還不能導演偉大場面的歷史劇，那麼一般的人，似乎更應當選擇與自己個性相合的劇本，以免失敗。所以要導演一齣與自己個性不相合的戲，比扮演與自己個性不相合的角色要難得多，原因就在演員只要理解一個角色，而導演要統一地理解許多角色，以及劇本的主旨與色彩。

正直的導演不導演與自己個性不合的劇本，自私的導演往往增刪原來的劇本避免困難以取巧，而故意給劇本以輕視，以顯自己的增刪為合理。

我這裡並不反對將小說改成電影，也不反對為配合中國的情形，而改西洋劇本，也不反對為特殊的舞臺情形、特殊的觀眾情形將劇本增刪；但如果為無法處置劇本上的事件，或無法答覆演員的問題，或無法指導演員的語氣與動作時，而增刪原作，那實在是低能的事情。

我有一個朋友曾經要把黃嘉德譯的蕭伯納《鄉村求愛》搬到舞臺上去。他以為這種劇本必需增刪過才可上演。可是在英國是毫不改動，而獲得舞臺上的成功的。後來我勸他還是換容易上演的戲，他終於接受了我的勸告。

蕭伯納的戲，在中國上演很少。原因因為他的戲常常放在聰敏，機智，幽默的對白裡。如果導演不能在他的對白裡尋出恰當的小動作與表情，那麼無論怎麼增刪，勉強加以大動作以熱鬧熱鬧，那是一點無補於成功的。而民族的不同，使我們能幹的導演也難捉摸這些異國的小動作與

表情。

一個劇本有它特有的主旨，情調與 Tempo；如果導演不了解或不贊成某劇主旨，最好不導演它；想由增刪而改變為導演自己的，那結果會弄得牛頭不對馬嘴；主旨靠理解，情調就靠把握，許多導演為了把握情調，結果使情調與主旨分離，使觀眾看了莫名其妙。Tempo 在一個劇本有它的變化，但是每個劇本又有它特殊的 Tempo，譬如鬧劇一定比正劇快，喜劇常常比悲劇快，而各個劇本就有它個別的恰好的 Tempo。這三點，主旨與導演思想的淺深有關，情調與導演的趣味有關，Tempo 與導演性格有關。偉大的導演有了不得的可塑性，他可以由理解體驗把自己融化在劇本裡，正如演員可以打破年齡與個性以及生活經驗不同而入於角色的境界一樣。

劇本不上演，等於一篇任何文藝的文章；一上演就是舞臺的藝術。這舞臺藝術的成敗，都是屬於導演的。這等於魔術失敗不在大禮帽一樣，即使那大禮帽是玻璃做的，還是要怪魔術家愚蠢，因為魔術首先應先知道，作為變戲法大禮帽應有不讓別人看見的條件。

所以問到導演技術方面的修養以前，先要問到他拿起要導演演員的劇本，其主旨有否理解？其情調有否悟到？其 Tempo 有否握到？

導演的失敗，常常會起於不了解劇本裡的種種，或者起於曲解了劇本裡的種種；由於這種失敗，導演最容易怪劇本、怪演員。因為不了解，於是自己無法規定小動作，接著怪劇本裡對話多，動作少；為了自己無能規定演員的小動作，因而說演員不會動作。因為曲解，於是常常把恨

的感情，作為怒的情感；把因生活的逼迫，作為天性的惡劣；把熱情作為好色。諸如此類，不一而足。

劇本是廣泛的，導演是個別的。劇本本身並不會與導演發生關係，導演一願意同一個劇本發生關係，導演就要用理智去理解劇本，要用情感去接受劇本，要用意志去規定劇本內的一切。

一個戲劇的演出，固然有賴於許多方面，但是導演是與劇本有最深最廣關係的人。

原載一九三九年四月十八日《中美日報集納》

構圖課題中的「目的」或「主題」

在美術上設計一個結構，我們通常叫作構圖；藝術上有特殊的科目來研究它本身的原則與概念。這些原則與概念，最合於一切藝術，而並不限於特殊的素材，無論是一首詩，一座塔，或者是一頂女人的帽子。

在舞臺藝術上，構圖的課題是特別複雜的，因為它需要考慮而且安排藝術上複合的原質與多種的成分。黑白畫家設計線條與塊圖，油畫家設計線條、色彩與地位；以及音樂家之於和諧、韻律、與節奏；詩人之於字句與韻律；跳舞家之於體重與姿勢。這些是舞臺導演應當把它同時處理的。自然要一個人在許多部門的藝術上都有專家一樣的專長，這是不可能的，也是不需要的。但是叫他理解各種藝術構圖上的共通點，則是本質上所必需的，因為沒有這種知識，他就很難完成有堅固的統一與上好效果的藝術。

為徹底地闡明這個理論，所以我們必需明了構圖上的通則；要研究這通則，一個很笨的辦法就是來看看構圖的起源，而這是表現在原始藝術的生長上的。

現在的藝術家都已承認原始的藝術，大都是真的藝術了。壞的藝術大概是虛偽的產物，這是曲解的文化中，最繁茂的東西。譬如從一八五〇年到一八九〇年無意義的虛浮的建築幾乎沒有一個可以同原始人民的藝術相提並論。

原始人民的構圖，雖然常常有異常的想像，但總是不忘記他的目的。當他們製造弓箭的時候，他先知道生活是要依靠他的，所以他一定要選弓箭之可使用，要選木料是否有夠強，夠直；但如果有許多木料都是同樣可用，他一定要用最好看與洽意的一種。假使他要弓不易腐爛，他會尋松脂或油來塗它，作為一種油漆；等到他知道有藤皮可以包在弓的外面時，他又用藤皮；等到知道可以有不同的顏色可用時，他又變化著使它變成了圖案，這圖案的目的不外給自己的快樂與造成魔術的力量與自己專有的符號。同樣的道理，婦女們的編籃與製泥器，首先的目的也是為有用，第二才是為美。她也用手頭上的材料，柳條或者泥土，而從材料的本身在發展為裝飾。當裝飾作為魔術的力量或專有的符號時，他們並無正確地寫真的繪畫；寫真的繪畫，是從別種人事的意義與迷信上發生，如畫仇人的像於石上以射之，如作為傳遞消息等用處。關於原始藝術的研究當然不是這裡所能詳盡的；不過這裡顯示著兩個事實，第一：他們忠於他們利用的目的；第二：他們忠於所用的材料。近代關於構圖的著作家都異口同聲的承認這二個成分為藝術心理與藝術史上自然而基本的成分，而如沒有這兩個條件，在構圖上是不會有好的成就的。

構圖的發展並非與美術同時，而是遠在美術以前，還當人們為生存努力而煩忙之時。在原始人群中，他們雖有很強的遊戲衝動，但在它蛻化為獨立的與純粹為美感目的的藝術之前，很長時期都應用在實用藝術裡。早期的藝術家的工作雖然很可欽愛，但是他們並不是現在這樣狹意的藝術家，而是手藝匠，這是用手做有用的東西，而且滿足他們自己實在用處的人，但是他們樂於做這種用具，而盡力要使它完好而美的。我們現在仍有手藝匠，我們仍在做可用的東西，而同時努力使它美麗。好的構圖仍舊是有手藝的意義，而忠於物件構造的目的，一個建築，一件家具，或者是一件晚禮服，精緻講究是我們所希望的，但必需次於為用。

其他似乎沒有別種實用目的的藝術如音樂、繪畫、戲劇等，其實在起源時也有它特殊的極端的用途的（如宗教中許多情形），進化為純粹的藝術是以後的事。可是一切仍舊是需要構圖，在美術需要好的構圖，在原則上是同用具上的好構圖一樣。忠於有用的目的在美術上就是忠於「目的」，我們知道每件藝術品都有它中心觀念與情緒，是藝術家所要傳達的。藝術家，要知道什麼是他要表現的，同手藝匠知道什麼是他要做的，同樣的重要。而他對於裝飾的愛好，則是應次於主要與基本的觀念。

因此，舞臺導演的第一課可從原始的手藝獲得。有多少舞臺的演出（或者電影裡）可以讓我們覺得它的導演，演員沒有一點忘去這本戲劇的主要意義呢？

「戲」是舞臺的目的，無論它是說一個故事，或者提出一個課題。在戲劇上的構圖是導演指

示他主要的意義的構圖，正如原始人指出他要做個弓一樣。因而絕不能夠，也不願意，為了零碎的裝飾與花巧去犧牲主題中的「意義」與「目的」——即使是很少的程度。

原載一九三九年五月二日《中美日報集納》

構圖課題中之材料

在構圖課題中，反映在原始藝術裡的，不但忠於目的，而且忠於材料。

原始手藝工人所用的材料都是在他們周圍的，那些木頭，泥土或者石塊都是他們所住的地上自然的產物。他們不僅為建築的成分來用它，而且還同為裝飾的目的，這因為他們的裝飾就是出於建築的成分。

很奇怪的，在近代藝術中，裝飾常常會是過去的早期有機裝飾痕跡的殘留，而有時還不及；常常只是些純粹極端的從外面硬加上去的裝飾，而且是輕微的無關的材料所組成的。現在是有許多東西都是贋品了，就是最堅實偉觀的大廈，也是用鋼骨水泥造成，而將美麗的石板懸掛上去的。不久前我們開始用陶磚與石灰來模仿石砌，現在我們對於石灰也要用紙張或鋼皮來代替了。

這裡問題不在於用紙張、鐵皮或鋼皮，而在用了新材料而還假裝是別樣的東西。我們合於材料上的建築自然有新的裝飾構圖的發展，現在偏要從古舊的構圖中不完全地來借用。這是什麼緣故呢？這因為在這個時代中，商品冒充著藝術在發展。

自然完全回到原始時期的生硬的簡單的藝術是不可能的，也是我們所不希望的，但當我們有新的材料可用時，自然我們不需要將自己拘束在偶有的材料之中。在運輸方法日新月異的近日，一切難得的材料可以說都在手邊。為建立自己的切實的誠摯的藝術，而來拒絕別種藝術，其他民族不同時代上各種暗示，這是不必要，也是不可能的。當然我們也不是要死守成法的去學原始的手藝。

但是我們知道同每種藝術相聯的，有它自然的限度，而誠摯的藝術家是了解這種限度的。無論這限度是什麼，他們總是守著的。他不會無用地奮鬥著去超過它們，他要對材料去尋求它們的習性，而要在他們之中尋求真實的美。

這是許多要成藝術家的人沒有想到過的。有許多人唾棄一切的限制與習慣，而追求新的自由，──這只是免去苦功與勤學的自由而已。在他們努力所得新自由之中，他們給我們的只是零碎的斷片，俗麗的模仿，以及低劣的手藝，而自誇為自我表現。他們似乎忘去了一個明顯的事實：那些偉大的藝術家是從來不需要這些自由，而實在則是找到真正的自由的，這並不在奴隸的模仿之中，而是在對於自然限制的健全與忠實的認識之中。說限制給他們自由，固然有點過分，但這限制使藝術家不到不可能地方去活動則是實在的。

真的藝術家，同真的手藝者一樣，第一要知道他的目的；第二要顧到他所工作的媒介，也即是為其目的而選來的材料，最後他要顧到那媒介的可能性與限制。畫家的顏色，不是雕刻家的石

膏，畫家要表現雕刻的藝術，那就是對於媒介的不忠實。所以電影不必模仿舞臺劇，它有自己獨到的能力，雖然它並不能有一切舞臺所能表現的成分，但也有舞臺所不及的成分。

舞臺的或電影的導演，是綜合藝術的工作者，因此常常失去重心，無區別的借用了別的藝術，——如用美麗的布景，美麗的服裝，美麗的燈光效果，美麗的音樂，只為了它們是藝術，而忘去了一個戲劇的中心觀念。因此，他要比別的藝術家更應當在原始藝術裡知道在構圖課題中，忠於材料的與自然的限制與上次所談的忠於主題與目的兩個基本原則。因為只有在這基礎上建立的藝術才是健全的，誠實的藝術。

原載一九三九年五月九日《中美日報集納》

結構上的統一

數千年的經驗，人們很自然在藝術創作中，注意到一些人類頭腦的可能性與限度，以及人類反應上的特點，因而形成了幾種藝術結構上的原則。這裡所要說的統一，就是這些原則中的一個。

統一就是一個藝術作品中心思想上純一的原則，這在許多原則中可說是最周知的了。

人類的頭腦尋求統一，現在無疑已獲到人人的贊同。這個事實，我們的先驅者很早就注意到，而近代心理學家重新發掘出來，證以實驗室的試驗。這效果上的純一，即使不是本質的，至少也是理解、趣味、與美感的引導。

在理解上，假如其他條件是一樣的，我們的頭腦把握純一的觀念，總比同時把握幾個觀念來得容易。有許多人雖然承認這點，但還會辜負這個原則。這因為對於這原則的觀察，是包括幾種努力的；又因為在他們看來，一個人必需時最終同時還能想著數件事。

實驗室的試驗對於這原則並無充分支撐。它只是指出，頭腦在多種因素裡會傾向最簡單的一種。概念上簡單的動作，譬如許多人在紙牌上或骰子上，立刻會辨認二點與三點間的分別；假如不用分析的、或聯想的程序一一計數，或分雙與單，或把兩個一組與單個的加以劃分，或者記得已熟的類型，很少能夠立刻認出九點與十點的分別。為盲人用的勃萊葉（Braille）的讀法，就是基於這一種想法，把直接觸感限於四、五或六個簡單成分。換句話說，在努力去同時把握數事的時候，於最簡單單位的不同組成中，頭腦最適應的是最小的那群。

對於較複雜的觀念，則是很清楚地指出，頭腦在同時只能注意一件事物。當好像是同時在注意兩件事時，其實只是在輪流地注意它們（也許非常快）。這種交替或輪流，結果明顯地對於效率是有損失的（即使非常的少）；同時對於精神的力量也有損失。所以為理解上的清晰，統一是必要的。

在興趣上，這也同樣必要，因為興趣是根據注意的。缺乏統一，就是分散注意。注意之大敵為分心，而缺乏統一正是分心，因為它是不斷地將某處的注意帶到另外一個地方去。這是會使頭腦易於疲倦，而失去了興趣。

缺乏統一固然有害於興趣，但是一種太明顯與太簡單的統一，其有害於興趣，也不下於缺乏統一。我們都知道單調的效果：不斷的注意一種不變的對象，不是使人想到別的東西，就會催人

睡眠。本身的純一，雖然有助於清晰，但不能支持興趣。持久的興趣是在集多種於純一，寓變化於統一上面。這就是交響樂為什麼比普通的歌曲更有永久的趣味的緣故。普通的歌曲則包有許多好像津津有味，但等我們嘗到其所有一切以後，它就再無新鮮的刺激了。至於交響曲則包有許多成分，我們常聽之下，仍舊會覺得興趣無窮。問題就在寓變化於統一上面。自然，統一還是有的，但不能夠太簡單與太明顯。所以普通我們說，一個人對於一個組合觀念的興趣是與其所含成分的變化與數目成正比例的，但要注意的是這些成分是同歸於一個的效果上面。

此外，統一律在美感上也是必要的。美感甚於感情反應，這個我們早就談過了。所以很明顯的，缺乏統一會引起心理上不和諧的反應，而這是使人不快的。在心理實驗室裡指示我們，矛盾的移情會造成我們顫抖與痙攣。據 Langfeld 提出的一個實驗報告，一個被驗者欣賞了一幅畫以後，隔些時，突然移去而代以完全相反的作品，結果生理上產生明顯的顫抖。我們大家在日常生活中還經驗過對於顏色上、聲音上不諧和的移情，如電閃的光，如鐵輪等銳利刺耳的聲音，都會使我們起抖索的。無論何時，有缺乏統一之處，就有不快的移情的危險，而不快的移情在藝術上，則是我們最要避免的部分。

希臘的美學是基於一切的美感寓變化於統一的發現上的，這是根據事實上統一的效果，對我們享受藝術時有重要的作用；這與現代的說法，雖在論理上有不同，然其結果則是一樣的。

統一律是一切藝術要注意的原則，而戲劇藝術在藝術中最為複雜，唯其複雜，所以最容易不

統一。所以，無論在故事上、在布置上、在動作上……與這些成分的綜合中，都是我們應當特別注意的。

原載一九三九年五月十六日《中美日報集納》

論近代舞臺裝置藝術之風尚

我說近代舞臺裝置藝術有一個很不好的概念，就是沒有把中國包括在裡面；中國的話劇到最近方才漸漸抬頭，舞臺佈景藝術的落後是無可諱言的。除了一點模仿抄襲以外，並沒有一個獨創的純粹的作風。這作風的創造當然需要物質的社會的條件，但是我們缺乏舞臺裝置藝術家則是事實，因為簡陋的物質條件下，也可以有新型的舞臺藝術的。在最近一部分戲劇演出上看來，我有一種說不出的不快，並不是因為這些佈景簡陋，而是趣味上有一種壓迫，那裡不但沒有創造，也沒有對於現代新進舞臺藝術健全的模仿，那裡色彩與結構脫離不掉文明戲的氣息，有許多場面，如果拍一個舞臺面出來，我想簡直會同月份牌一樣的可憎，離開色彩與結構不說，有許多人想做出的也許是寫實吧，但是這是虛偽的寫實。是十九世紀末以來，一直在被人揚棄著。

近代的舞臺藝術運動，雖然常常有人這樣嚷，但是並沒有一個具體的一致的運動，如文藝思潮中浪漫主義一樣的明顯的旗幟。他們有七八個主流在各自發展，而且互相影響著在推進，所以很不容易分析。但是他們有一個一致的傾向，那就是對於虛偽的寫實主義，如十九世紀畫漆帆布

佈景反抗。

到現在，已經無人會贊成那些脆弱的門戶，用鉸鏈扣成的牆壁，油漆的暗影，錯誤的透視，以及惡形的幕翼了。所以這個改革是很徹底的。這是一個革命，但是要追述這個革命的開始是一件非常混亂而奇怪的事情。當時反對的不但是寫實主義，同時還反對人工主義的。當時的人們似乎非常奇怪，處處為矛盾的事物辯護。他們為同一的理由犯了相反的錯誤，又為了相反的理由犯了同一的錯誤。

他們宣稱要使舞臺現實，但同時又抱怨不真確。他們取笑用鉸鏈扣成的帆布牆壁，但要試用薄板或泥夾的牆壁。他們發現腳燈的不自然，主張取消，但是又要接受倍拉斯哥（Belasco）——他是取消腳燈的創始者之一——的現實的燈光效果。他們認為室內的劇場是無望的、人工的，而頌揚更自然的、希臘之浴著陽光的劇場，可是他們又稱讚希臘劇場建築的背景，以為這同我們再造的佈景比起來，是有更坦白的人工。他們稱讚流質的舞臺燈光的力量是抽象的情感的工具，但又抱怨這燈光代表日光，是不夠白亮而不夠可靠。他們抱怨鏡框式的舞臺是二度的、不自然的，而認為講臺式的舞臺是有重視的劇場性。總之他們雖然常常顯露很好的趣味，但是可驚地混亂了他們的動機。在他們努力發展舞臺藝術的原則通程中，這些實驗是很受了別種藝術的近代運動的影響，同時還受著當代社會的與教育的影響。

寫實主義在繪畫，彫刻與音樂同時在舞臺上是不受歡迎了。許多不同的風格與抽象在各種藝

術上試驗著。在舞臺藝術上，我們可以舉出下面幾種：

一、新寫實主義

二、象徵主義

三、風格主義

四、形式主義

五、造型主貌

六、表現主義

七、立體與未來主義

八、構造主義

九、其他

這些名詞並不是單純的，常常二者相重，如符號的形式主義，風格的符號主義……等。這些主義，不過為信仰者的旗幟，可以說是各方面的實驗。標榜一種主義是須要從理論與工作中得到信仰，如果沒有充分的修養而空虛地標榜，這只是廣告的手法，不是藝術工作者的態度。在我們研究的人看來，這些實驗都是可取的教益，豐富的文化是多方面的結晶，一人的信仰原是好事，

但強多數的人好自己所好，那就是阻礙廣闊的路徑而會使文化貧弱的。憑作者個人的私見，以為一切舞臺藝術的主義，如果配置劇本的性質來運用都是好的。為這個緣故，我要不偏地先作一個明顯的介紹。但是這些派別都是反寫實主的產物，而現在的寫實主義也並非他們初受反對時候的面目，所以我在這裡先要介紹寫實主義的性質。

寫實主義的動機形成是很早的，起初不過是一種感應的衝動，後來有暗示位址的目的，再後來就有確定的可信的描寫位址的企圖。

但是一方面劇場上有了真實的成分，但是其他不真實的部分同它比起來，便顯寒傖與不真。

這就引了許多批評。

這樣批評發生得很早，在希臘亞里斯多芬喜劇中，就有對於這種批評的暗示。在伊利莎白時代，公眾劇場不真的方法有更多可笑的地方，尤其那些看過宮廷假面劇及意大利歌劇者會特別感到。但意大利的透視佈景的矛盾則是一直認為可笑的。在十八世紀放在遠後的佈景及簡陋的燈光倒沒有引起很大的挑剔，可是到十九世紀，臺前縮進去，燈光改良了，那些畫漆的佈景的難信的性質變得更加顯明起來，引起了非常嚴厲的評擊。舞臺經理們請佈景師及畫景家注意這些批評，但他們可以努力的只是將佈景造得更加實際，畫得更加精細罷了。他們改良或放棄透視，在內景中用箱形佈景來代替幕翼。但是事實上，燈光越亮，批評界也更加不滿意了。

於是用機械的日子降臨了，舞臺上也運用近代科學的效力。他們發展而完成了升降舞臺，滑

面舞臺與旋轉舞臺，福秋尼（Foutuny）燈光體系及圓幻景（cyclorama），以及許多較輕便的發明。雖然大部分的東西是被用作非寫實主義的目的，但是我們應記得它初用的時候是為寫實主義的工具的。

不過，機械的運用還是不能滿足反對者，他們說劇場還是不夠現實。這批評現在已不能使寫實主義的贊同。

這樣，寫實主義開始與理想主義分道揚鑣了。理想主義者說：「讓我們放棄一切使背景現實化的企圖吧，回歸到較早年代平實的劇場去。」又說：「假如舞臺要弄得太人工的話，讓我們別再費心再使舞臺真實吧。」

近代的寫實主義者比理想主義是較有清楚與固定的目標，因為理想主義還在實驗之中，他們不確定的從一種新運動跳到另外一種。寫實主義的態度是明顯的，他們以為戲劇的目的就是生活的反照，而佈景的目的，就是反照生活的背景。譬如佈景是指一間房間的話，那麼它就應當像一個房間。他們要想盡方法使構造鞏固，家具詳盡，像一個真房間一樣。自然，如果必須用欺騙，而且是可能的話，他們也用。但是固定的與完全的來呈現幻覺，則總是他們的目的。

一、簡單化的寫實主義

上面說了寫實主義的態度與形成的歷史。那麼這種態度到底有什麼不好呢？歸納許多的批評，最大的可以有三種：第一，講究而詳細的佈景，會使觀眾從演員身上分心。第二，會引起觀眾同真實的性質去比較而減弱他們的幻覺。第三，這是破壞美學上美的距離的原則。而實際上寫實主義總是不能夠徹底的，譬如動物，花木，大水，山川，船隻，鐵路，日月星辰，大火……等等都不能夠做得很像，還是要引起人家的不滿。

事實上，寫實主義發展到什麼都求其完全逼真的態度，是對付別人的抨擊而逐漸改進的。但是過分的詳盡是不需要的，因為舞臺上並非件件都要求觀眾注意與信服，相反地，戲劇是要觀眾的注意集中到中心的事物，所以不需要的詳盡反會使觀眾分心。因此有人以為與其普遍的讓不需要的事物都儘量真實，還不如索性集中力量注意重要的事物。既然並不是件件都能夠充分如真的寫實，還不如索性避去不實在的部分。這就是簡單化的寫實主義的主張。在《羅米歐與朱麗葉》陽臺一景中，陽臺的堅固與可靠是寫實主義必須努力的，因為假如陽臺是紙糊的，很容易使人擔心到朱麗葉會因陽臺倒塌踩空掉了下來。但是其他，如朱麗葉房屋之一切瑣碎的彫棟畫梁與花木，並不必做得十分逼真是必然的。如果根據舊的寫實主義，也要盡力使其像真，則一方會使觀

眾從二個主角身上分心，他方面，他們會將這些似真的雕刻與花木同真的宮殿與陽臺去比較的。根據這個理由，所以簡單化的寫實主義主張索性不去注意這些，而要特別加重於陽臺的堅實。因為觀眾注意點集中在羅米歐與朱麗葉的演出，對於其他的碎瑣也不會很注意的。

總之，簡單化的現實主義者主張將演出行動的直接背景特別寫實，而將其餘的背景根本忽略的。

這種簡單化的寫實主義，是常常被各種派別所採用與溶化，所以很不容易分別，原因是它所忽略的背景，常常用裝飾的形式的與符號的手法來補充的。

二、象徵主義

我們知道在實際生活上傳達我們思想感情的，常常用到象徵，文字就是象徵之一種，許多慣用的手勢也是象徵。許多象徵都發源於模仿實物。譬如我們中國文字當初原是象形，但現在早已不是表現實物而只是一種慣例。所以極端的象徵主義，是比簡單化的寫實主義更進一步，而代以純粹的慣例。

象徵主義在不習慣者或許是可笑的，但是造成了習慣就成了一種力量；這在宗教神魔上是非常明顯的。譬如天主教的十字架對於教徒是有魔力一般的使人起敬，中國廟宇裡的神像與神馬，

譬如灶君的神馬，在江南農村中就其有神祕的性質，到現在習慣了的人，如沒有其他的信仰，對此還有特殊的神祕感覺。

這種神馬，以所繪的藝術來說，既不崇高，以創作工藝來說，又是粗製濫造；這自然根本與歷史上作為紀念的人像不同，那麼為什麼會令人起這樣的特有的象徵可以在習慣與傳統上引起人一種特別的情感。當代獨裁者所創造的特殊的敬禮，也許就具有引起人一種神祕的情感的力量。

在戲劇上的象徵，見於道具與動作的恐怕莫過於我們中國平劇，自然比較原始，有點近於代替。以小凳作井，以短木作嬰孩，以花籃作馬，都是象徵的辦法，所以習慣了並不以此為可笑，而同樣會引起人的感情的。問題是假如這象徵在不習慣的新觀眾則是感到極其可笑。而象徵的程度也是有注意的必要，如果以極端象徵來說，一個字就可以代表一切，寫「森林」成森林，寫「宮殿」成宮殿豈不是好？而說到極點，戲劇就是多餘，讀劇本應該已經很夠了。中國舊劇現在即使京派的梅蘭芳出演，也用布景了，當初我見到以兩把小旗作為手車的，現在在旗上都畫了車輪，似乎都是向著寫實方面在改變，可見極端的象徵是連舊劇運動的人們都不相信了。大概也因為這樣，事實上象徵主義在近代並沒有單獨的特殊的發展，它只是同別的混在一起進行。尤其是風格主義與形式主義。

三、風格主義

雖然象徵主義同風格主義常常混在一起，但是這二者的目的完全是不同的。象徵主義要建立思想與心境，風格主義則要建立方式。

風格主義是按照一個特殊作家的作風，特殊作品的特點，以及特殊的國家，特殊的時代，或特殊演出機會的特質，去努力於裝飾的設計。所以它雖與戲劇有關，但是在戲劇以外的。它有時只用於背景，演出倒是寫實的。有時道具與服裝也風格化，有時甚至包括表演。普通背景數易，但全劇只保持一個不變的風格。這也是與象徵主義不同的地方。它是同每個情境相關，當情境起時，它就有變動。風格主義用於詩劇、兒童劇、童話劇是再好沒有的。莫斯科劇院演出梅特林克（Maurice Maeterlinck）的《青鳥（The Blue Bird）》時，就用風格主義的布景。這布景是名傳一時的。這就是一個例子。

我們在此感到的，是寫實主義容易喚起人的同感，象徵主義穿過想像，容易達到別人的情感。風格主義加重於舞臺的不真，而鼓舞戲劇的精神。其最見效的地方，就是可以保住美的距離。

四、形式主義

現在要講到另外一種反寫實主義，而同時又不滿風格主義的派別。它們以前只是純粹形式的背景。他們感到背景不應當有代表，也不應當有暗示的作用。這應當屬於劇場而不屬於戲劇，這只是戲劇地基本質的劇場性。有些形式主義者主張背景有點從屬的裝飾的成分，但基本上他們不贊成戲劇布景的努力。

這運動的來源，主要的是受希臘與伊利莎白時舞臺的感應，而最強的事實，可以說許多世界最偉大的詩劇都是為這形式舞臺而寫，而繼續在那裡演出。因為形式舞臺有一種活力，這是表演的風格舞臺所不能同日而語的。

但是我們應當知道，希臘劇在各地近代複製的希臘劇場出演，給我們的效果並不是純粹的形式主義。風格的成分無形中滲進了，因為事實上這劇場並不是我們的，而是希臘輸入的，專屬特殊戲劇的劇場。

絕對形式主義的可能，只有背景是觀眾當作正常的習慣的熟識的劇場，或者是背景次要到不求注意的地位。中國的廟宇戲臺就是一種形式主義的劇場，當地的人們都習慣而熟識的，同時背景本是不求人去注意的。其實這樣固定的戲臺與經常的觀眾，假如不是突兀，可以加入更多的裝

飾而使他們習慣的。

近代多數形式主義者是都走真正溶化的路，無意識地與風格主義溶化，而又存心同寫實主義融合。最普通的一種形式是舞臺的前部用形式的建築構造，這是演出的主要部分，它是不變的，同時門框後的背景則每幕都更換。這個發明也不是新物，一六四〇年印尼哥·瓊斯（Inigo Jones）與前世紀的意大利人已經用過了。

燈光的效力是了不得的事，儘管極端形式主義者不希望利用，可是它的確能夠完成形式主義者的目的。極普通的文明戲戲臺用了好的燈光，也遠比形式舞臺在大亮下為好。這我想也是許多鄉下人看慣了廟宇戲而會愛文明戲的緣故之一——自然文明戲臺的燈光也並沒有到好的境界。

形式主義同風格主義一樣，最大的功用在保住美的距離。象徵主義，風格主義，形式主義，是要繼續劇場的本質魔力。前二者，是用作協助演員的，後者則是為演員開路，而公正地讓他自己發展。

五、造型主義

因為鏡框式的舞臺，是兩度性平面的舞臺，所以就有人反對了，他們以為舞臺應當取消畫幅的觀念，而發展有一種造型的三度的立體的性質。

這運動最初的表示，部分地是與寫實主義相關的。初次的改革是除去平面的畫影，用以立體景片，後來因燈光的改良造成了 T 深度的感覺。再後來是臺肚（臺框外之突出處）的復活，意思是要廢除臺框，造成了雕刻的臺型，最後是舞臺的空曠，加背景的漆黑，不論在框內或框外，總可以收到彫刻的效果。在這最後的發展上，造型主義在實際上已無寫實主義的目的，而與形式主義、表現主義或構造主義相聯繫了。

造型主義者也可以分二派，一派主張演出是整個的，所以諸凡動作道具與佈景必須作為一體地造型。另外一派以為背景常是平面的，動作則需要造型，這就是說我們要加重表演的彫刻性質，這一派可以說是喜愛浮彫超於徹底的彫刻。他們應用一個形式的淺的風格的背景，而將表演與背景在淺狹的舞臺上緊靠。這種舞臺可以說只同陽臺一樣闊。自然這一切要收到造型的效果，主要的還是有賴於燈光。

但是應當注意，為收造型的效果，而復活將臺框相連的臺肚的突出，普通總是失敗的。這因為臺框本已是舞臺結構上的限制，而已建立美的距離，所以當演員走出臺框，正如跳出了畫幅到人世一樣。臺肚的廢除就是為這個原因，所以現在是無須試著恢復。因為沒有藝術的目的，可以僅僅靠開倒車而完成的。

至於沒有臺框的講臺式的舞臺則是另外一件事情，因為這只要演員能支持戲劇的幻覺，美的距離是可以保持的。最造型的舞臺當是空的舞臺（這是說舞臺與拳擊場一樣，站在劇院的當中）

如果我們會運用燈光，美的距離是不會破壞的。

六、表現主義

許多不同的動機在表現主義普通名詞之下非常混亂，而許多不同的作風與方法都是為「表現」的自的，但是目的本身則是非常個別的。

表現主義這名詞上是從別的藝術上借來的。而別的藝術，尤其是繪畫，在某種程度上可以說是對於印象主義的反動。印象主義作為特殊的運動，在舞臺上並沒有多大的收效。但在繪畫上則有他的特殊的理論與作風。在理論上這是反寫實主義的。寫實主義描模自然，但是印象主義則是要描寫出自己所看到的，所想到的自然，不是自然的本身，而是作者生命的印象。

那麼表現主義是取什麼樣的態度呢？他們說：「我們所要的不是藝術家對於自然的印象，而是他們自己對於自身的表現。我所要的是幻景，不是觀察。我們不只要意義上抽象，還要目的上抽象。我們要一種起於自然解放精神的東西，使作家啟露他的感情而直達於公眾。」

這主張立刻轉用到劇場，但是表現主義者立刻將自身同其他特殊的作風，如後期印象主義，立體主義，未來主義等相混淆，而往往把他們的目的與技術上的特點擾亂。結果弄得被人家誤解，這在舞臺與繪畫上都是一樣的。而他所謂精神的直達到觀眾則常常是失敗的。

表現主義的舞臺很難用照相來說明。自然我們可以顯出他的作風，但不是感情的效果。真正表現主義者不只運用布景，還運用演出的一切成份，包括表演與燈光，而且在用燈光上講，他們要把燈光用成流動感情的奔流，可以說，是將燈光本身當作演員一樣來運用的。

還有一種表現主義的畫侵入到舞臺上的，可以說是原始主義。這種佈景包括歪曲的角度與顛倒的透視。房子頭重腳輕，門窗戶壁造成零亂的三角形或梯形。這種裝置作為純粹表現主義的常少效果，作為風格主義的則較為有效，可以造成特殊美好的結構。

表現主義是宣稱同抒情詩一樣傳達感情，但舞臺到底是比較實際，於是應當充分採用音樂韻律、顏色與燈光作為表現主義的工具。音樂的運用本不是新的產物。過去在劇場中，柔和的音樂伴感情的情境，的確就是表現主義的形式。韻律本是非常有權能的東西，但是在罷蕾（Ballet）以外，似乎沒有多大的發展。色彩曾被採為裝飾與象徵之用，至於他同光度連合著的功能，則是不久以前才被發現的。

七、立體主義與未來主義

不合論理地運用線條，塊團與色彩，排列方塊與長方形，希望在純粹構圖中表現情感與情調，這是立體主義作為表現主義而從繪畫運用到舞臺上來的目的。這自然不是立體主義本身的

動機，只是為達到用作表現目的，必需的抽象性的方法。未來主義者也抱同樣的觀念而更多地連用幾何學上的形狀，而最後捨棄一切已被人認識的形式，只是盡力創造線條，塊團與色彩，作為最無意義的構圖。但這一方面固然是表現主義，同時也可以說是風格主義，而事實上尤以後者為近，因為許多未來派的畫是真正純粹的構圖，其裝飾的目的遠超表現的目的。而本質的未來派佈景作為表現主義用的，總嫌太眩目，太雜亂一點。所以在劇場上立體主義與未來主義在主要效果上，倒是風格的，雖然總是常被歡迎為表現的。其實這還只是裝飾派的一種，而一部分可以說有象徵的作用，而缺乏具有力量的表現主義的條件的。

八、構造主義

　　未來主義與形式主義的最後階段就是構造主義，起源於俄國的梅按何而特（Meyerhold）。他自稱較表現主義更進一步，名之為生物機械主義（biomechanics）。

　　構造主義常用無理由的臺板，階梯組成，這臺板階梯只帶到零亂的歪曲扭折的碎物上面，這是暗示高入雲霄的建築與機械工廠爆炸後的碎片。常常都沒有後景，只是舞臺的磚牆同它的鐵梯與繩索算作背景。

　　不用說，構造主義也是反寫實主義的，而且比別派都反得激烈。它的動機可以說有三點。第

一，是將佈置最有變化與曲折的地位供給表演。第二，是解放戲劇內在的意義，不被裝飾美所搗亂。第三，則是反應機械時代的精神。

自然，這三點並不是我們首創，對於第一點是歷代有經驗的導演都在努力的，他們為要動作與群集的變化，都在尋求曲折多變的地位。多層的條板與階梯也是寫實主義愛用，而由形式主義與造型主義所發展。第二個動機則是原始藝術就有的原物，就是所謂裝飾從屬所用。至於作為反裝飾主義，則是從未有人提過罷了。第三個動機，所謂反應機械時代的精神，則根本就是風格主義。

九、其他

在這些以外，自然還有別的，但是都不很重要了。不過有一種是我們值得一提的，那是最近受電影影響而起的一派舞臺藝術。這是十幾年來，伽司東·白蒂（Gaston Baty）在法國極力提倡的東西。他們主張充分借取電影上的手法，成績與成分。譬如電影可以在最短時間中表演兩地的人事與背景，這是非常便利而有效的事，常常可以作為兩種情緒或情境的對比，如悲哀與快樂，淫樂與工作等的對比。伽司東則引用於舞臺上，他用紗幕與燈光使兩地的人事在一幕中同時演出，這並不是指寫實主義所處理的隔壁或樓上下的故事，而是將外臺與內臺當作兩個地址的，這

地地址當然可以距離極遠。

自然這種運動也可以同其他主義相混合而推進。這可以說，是鑒於電影不斷運用舞臺上的成績，因而舞臺也可利用電影上的成績的一種嘗試。

這派舞臺藝術，如果發展下去，劇本無形要改了面目。這就是說導演的權力要擴大，創作者的地位要縮小，正如電影一樣。而這類劇本的文學價值，恐怕要減低的。

我看過伽司東·白蒂所處置的福樓拜（Gsutave Flaubert）的《波娃利夫人（Madame Bovary）》的演出，我個人實在說是不很喜歡，因為幕多而短，剪斷的次數太多。此其一。第二、趣味較低，上海話說起來就是太靠噱頭來引人入勝。第三，他將舞臺擴充到包廂上面，把那裡作為鬼魂隱蔽之所，向波娃利夫人發言暗示，這是完全破壞了與觀眾美的距離。

自然這只是一齣戲的印象，而福樓拜生前並不主張《波娃利夫人》上舞臺的。所以並不能算作這派舞臺裝置的批評。但是我以為在物質條件上，電影與戲劇既有不同，戲劇應當走電影不能，亦不想走的路徑才好。

上面已經敘述了近代佈景藝術的主流，我們知道每派都不是單純存在的，同時每派都有特長之處與缺點，至於各種的非難與辯護，我在這短短的篇幅中無法來詳述。但我個人是主張盡量從各方面來運用這些作風與技術的。按照劇本來作一個總括的嘗試。以後也許有特殊的獨創的作風可以產生。因為藝術的成就都不外由謙虛與努力而造成。

好些年前，我正在嘗試寫一點舞臺特殊技術的劇本時，忽然有一個衝動，想到戲劇既然是整個的藝術，舞臺裝置固然應當適應劇作，那麼劇本為什麼不能湊合舞臺裝置呢？為這個衝動，我同時在這方面也嘗試了一點。這些劇本曾有人拿去演出，也有演得不錯。但在舞臺裝置上似乎都沒有想到我的動機，同時像我當時這樣傻頭傻腦想嘗試各種舞臺技術及近代各派舞臺藝術的戲劇同志似乎也沒有碰到，自己的興趣與能力，以及時間又只限於理想、理論與寫作上面，所以迄未獲得機會嘗試。這些劇本大都收集在《燈尾集》裡。前年《燈尾集》出版，時過境遷，也沒有再想對這些有什麼嘗試了，所以也毫不想寫一篇序來追述我寫作時的心境。但是《燈尾集》出版後，忽然有人來接洽，要採用這些劇本，使我很後悔沒有在後記中報告我寫作時的動機。今天談到近代舞臺藝術，又使我想到當時寫作那些劇作時的心境了。因此寫在這裡，作為同我一樣好事之徒的參考。

《燈尾集》裡的劇本為製作上特殊的嘗試的目的，所以在發表時也很受不了解我這個動機與舞臺藝術趨勢的雜誌編者的懷疑。

譬如〈子諫盜跖〉與〈亂麻〉，我的動機就是為造型主義的嘗試的。也許是我主觀的見解，我在那裡是極力將大動作減少，用小動作來加強造型的美的。〈漏水〉與〈北平的風光〉則是迎合寫實主義的嘗試。〈荒場〉則作為未來主義裝飾的嘗試。〈男女〉則想用表現主義的布景。〈無業公會〉可為形式主義的應用。又如〈野花〉、〈女性史〉可作風格主義的試驗。那裡我特

別將戲的成份減少，使充分可將舞臺裝飾顯示出來。〈遺產〉雖是我特殊地在演出技術上一種嘗試，但也適宜於表現主義的演出。

我常以為舞臺藝術是受劇本限制的，因為事實上，極現實的劇本很難用表現主義的方法。象徵的劇本用寫實主義的方式也不討好。所以我特別迎合舞臺裝置，要使舞臺裝置能夠充分地收到效果，作為一種試驗地來寫幾個劇本。自然這是渺小的事，但多少年來，據我所知，這些舞臺裝置，是始終沒有人多方面認真來作試驗。這是話劇界很奇怪的事情。但是，我想，遲早還是我們要做的工作。在這過渡時期中，我們是無法擺脫這個責任的。

一九四〇，八，三〇。

原載《作風》創刊號

徐訏文集・戲劇卷04　PH0246

 戲劇譚叢

作　　　者	徐　訏
責任編輯	陳彥儒
圖文排版	蔡忠翰
封面設計	王嵩賀

出版策劃	釀出版
製作發行	秀威資訊科技股份有限公司
	114 台北市內湖區瑞光路76巷65號1樓
	電話：+886-2-2796-3638　傳真：+886-2-2796-1377
	服務信箱：service@showwe.com.tw
	http://www.showwe.com.tw
郵政劃撥	19563868　戶名：秀威資訊科技股份有限公司
展售門市	國家書店【松江門市】
	104 台北市中山區松江路209號1樓
	電話：+886-2-2518-0207　傳真：+886-2-2518-0778
網路訂購	秀威網路書店：https://store.showwe.tw
	國家網路書店：https://www.govbooks.com.tw
法律顧問	毛國樑　律師
總 經 銷	聯合發行股份有限公司
	231新北市新店區寶橋路235巷6弄6號4F
	電話：+886-2-2917-8022　傳真：+886-2-2915-6275

出版日期	2021年4月　BOD一版
定　　　價	200元

Printed in Taiwan

國家圖書館出版品預行編目

戲劇譚叢/徐訏著. -- 一版. -- 臺北市：釀出版,
　2021.04
　　面；　公分. -- (徐訏文集. 戲劇卷；4)
　BOD版
　ISBN 978-986-445-448-8(平裝)

　1.戲劇理論 2.中國

980.1　　　　　　　　　　　110000011

讀者回函卡

感謝您購買本書，為提升服務品質，請填妥以下資料，將讀者回函卡直接寄回或傳真本公司，收到您的寶貴意見後，我們會收藏記錄及檢討，謝謝！
如您需要了解本公司最新出版書目、購書優惠或企劃活動，歡迎您上網查詢或下載相關資料：http:// www.showwe.com.tw

您購買的書名：_____

出生日期：_____年_____月_____日

學歷：□高中 (含) 以下　　□大專　　□研究所 (含) 以上

職業：□製造業　□金融業　□資訊業　□軍警　□傳播業　□自由業
　　　□服務業　□公務員　□教職　　□學生　□家管　　□其它____

購書地點：□網路書店　□實體書店　□書展　□郵購　□贈閱　□其他

您從何得知本書的消息？.

　　□網路書店　□實體書店　□網路搜尋　□電子報　□書訊　□雜誌
　　□傳播媒體　□親友推薦　□網站推薦　□部落格　□其他_____

您對本書的評價：(請填代號　1.非常滿意　2.滿意　3.尚可　4.再改進)

　　封面設計____　版面編排____　內容____　文／譯筆____　價格____

讀完書後您覺得：

　　□很有收穫　□有收穫　□收穫不多　□沒收穫

對我們的建議：_____

11466
台北市內湖區瑞光路 76 巷 65 號 1 樓

秀威資訊科技股份有限公司　　　收

BOD 數位出版事業部

⋯⋯⋯⋯⋯⋯⋯⋯⋯⋯⋯⋯⋯⋯⋯⋯⋯⋯⋯⋯⋯⋯⋯⋯⋯⋯⋯⋯

（請沿線對折寄回，謝謝！）

姓　　名：＿＿＿＿＿＿＿＿　年齡：＿＿＿＿　性別：□女　□男

郵遞區號：□□□□□

地　　址：＿＿＿＿＿＿＿＿＿＿＿＿＿＿＿＿＿＿＿＿＿＿＿＿＿

聯絡電話：(日) ＿＿＿＿＿＿＿＿＿　(夜) ＿＿＿＿＿＿＿＿＿＿

E - m a i l：＿＿＿＿＿＿＿＿＿＿＿＿＿＿＿＿＿＿＿＿＿＿＿